U0010574

逗陣來唱囡仔歌（V）

台灣俗諺篇

康原／文　張啟文／曲　許芷婷／繪圖

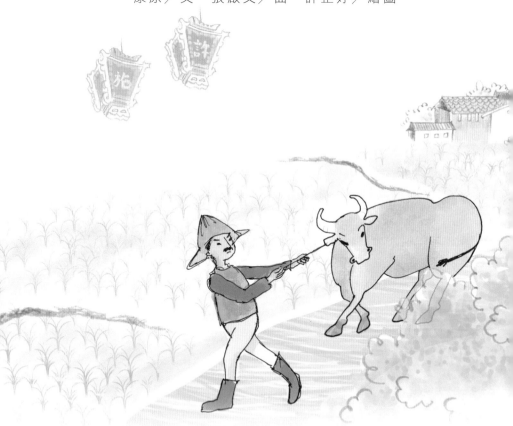

晨星出版

讀台灣詩，唱台灣歌

向陽

康原兄長年研究台灣諺語，著作誠濟，伊用咱日常誠捷使用的諺語做題材，通過囡仔歌的說唱，為咱展現出一个真趣味的俗諺世界，這本《逗陣來唱囡仔歌 V——台灣俗諺篇》就是伊多年拍拚的成果。佮前四本冊全款，這本冊有俗語，有解說，嘛有歌詞，會通解說俗語的意思，閣會通唱出俗語的故事，會用講是一本欲了解台灣俗諺上蓋簡易利便的一本冊。

俗諺是民間文學內底上重要的資產，伊反映民間社會的生活樣態，嘛充滿先人對應世事、自然、人生的智慧。咱台灣的俗語佮諺語千百種，佇咱的日常生活中嘛誠捷咧用。俗諺毋但是祖先的話，嘛是充滿文化內涵的語言。康原兄這系列的《逗陣來唱囡仔歌》的冊，過去已經出過動物歌、節慶歌、童玩歌佮植物歌等的主題，攏受著真濟讀者歡迎、呵咾，得著社會佮教育界的肯定。這本冊用俗諺來寫做囡仔歌，閣較靠近咱的日常，而且閣較活潑、趣味。是一本值得大人佮囡仔攏來欣賞、學習、傳唱的

用囡仔歌來教台灣話，這是效果尚好的方式，康原兄對台灣文學、語言攏真有研究，嘛有誠好的成果，伊長久創作囡仔歌，嘛累積真濟經驗，這本冊亦有台灣兒童文學的價值。伊閣特別請作曲家張啟文來吟唱，展現出台灣話的氣口參聲調的美感，予這本冊閣較精采，用讀的、用吟的、用唱的，攏誠心適。

這是台灣的俗語，嘛是台灣人的心聲。請大家攏來讀台灣詩，唱台灣歌！

冊。

3

以歌解諺

康原老師不愧是台灣文壇的點子王！

他的這本新書精挑四十則台灣俗諺，以自編歌詞加以念誦，並由張啟文先生彈吉他演唱。這種「以歌解諺」的方式，十分罕見，創意十足。

一般說來，成語典故慣用散文故事來解釋，康原老師這本書的「俗諺典故」和「字詞解釋」兩部分，便具有傳統俗諺故事集與俗諺詞典的性質；但他這部新作與眾不同的最大特點，即在於他自己編歌來對這四十則台灣俗語進行解釋並傳授聽者正確的用法，而成為四十首台灣俗語歌謠，這的確是一種別出心裁的新嘗試。

我個人曾與康原老師一起擔任《彰化縣民間文學集》的總編輯，我們在彰化許多鄉鎮進行過民間文學採集，採集的內容包括地方傳說故事、民間歌謠和俗語、諺語，其中俗諺所得不多，即使零星採錄到了，也不一定編入民間文學集，這可能又跟講述者自然使用而沒來得及深入解說有關。

陳益源

許多人能隨口講出俗語，但要認真解釋它的來歷的話，倒不一定可以說得明白透徹。康原老師這本新書，以歌配文，非常用心地對這四十則台灣俗語，一一進行了背景的說明和寓意的闡發，其中甚至融入了他父親的身世（〈生的园一邊，養的恩情較大天〉），以及來自他的父母的「教示」（〈牛牢內觸牛母〉），既親切又生動。不過俗語來歷的追查其實難度頗高，例如：「囡仔人，有耳無喙」一語是否為台灣白色恐怖時期的產物？都可再考究。

總之，「以歌解諺」是這回台灣文壇點子王康原老師的匠心獨運，此一創舉讓人在耳目一新之餘，也同時對於這樣新穎的俗語教學的成效，充滿著無限的期待。

唱比講的較好聽

康 原

台灣俗語是咱祖先留落來的語言，有時教示囝仔會講：「你真是牛，牽到北京嘛是牛。」就是講因仔歹教示的意思，用牛來比喻固執。真濟人定講咱就是「台灣的牛」，戀戀做、袂反抗、真單純，個性變成「歹教、好騙、耳孔輕」，才會講「人講毋聽，鬼叫著行。」教因仔有時會講：「因仔人有耳無喙。」教咱的囝仔聽著大人咧講的話，會使聽袂使隨便閣傳出去，這就是台灣佇白色恐怖年代受著壓制，造成台灣人毋敢講話的原因。真濟話攏是咱祖先生活經驗所累積的人生箴言，字句雖然短短，但是句讀的意義確實真深。

用詩歌來教語言是真濟人的主張，阮定定講「唱比講的較好聽」，佇過去真濟種語言的學習，攏總透過唱歌來完成，學習的效果真好。阮出版過《逗陣來唱囝仔歌》系列的冊，分成動物歌、節慶歌、童玩歌、植物歌等主題來書寫，主要用來傳播台灣的歷史俗文化，得到真濟人的肯定；這回是用平常時定定聽著的俗語，每句俗語就用

6

這首歌詞來解釋俗語的意思，唱出俗語彼當時的背景，抑是說明這句俗語的意思。

冊中嘛有民間傳說的改寫，像這首〈無某無猴，穿衫破肩頭〉：是描寫一個查埔人，牽家己的某去散步，看著一个走街仔仙變把戲，用耍猴戲來賺錢，伊著用家己的某去換彼隻猴，無想著返到厝以後，猴偷旋走無去，變成無某佮無猴，無某好照顧了後，所以穿衫會破肩頭，這款的代誌真是「痟貪摟雞籠」。所以講民間文學的俗語佮故事攏是咱創作的好素材。

有一些俗語是有地域 hik 性的，像這首〈全攏彰化人，姓攏無相仝〉：「鹿港施（死）了了，社頭蕭（痟）一半，大村賴（爛）賴趄 sô，溪湖巫（霧）嗄嗄 sà-sà，二林洪（紅）半天，福興粘（黏）一截，竹塘詹（針）一筒，全攏是彰化人，若也攏姓無相仝。」這首歌主要說明彰化人姓氏分布的情形，也可看出宗族聚落的形成；同時有一寡文字類似音，但是無仝字，親像：蕭（痟）、賴（爛）、巫（霧）、洪（紅）、粘（黏）等，攏是接近的音，但是字佮意思無相仝。

俗語嘛會使解說人生道理、家庭倫理、勸世為善、鄉土慣習、社會百態，有啟示智慧的各種功能，過去的歌仔先，舉一支月琴唱著各種的勸世的歌；予阮想起台灣因

7

為語言政策的錯誤，台灣俗語慢慢消失去，近年來阮定定出去演講，若講著俗語少年輩攏聽無伊的意思，所以阮想著用歌詞來說唱台灣俗語，並請作曲家張啟文吟唱佮用吉他來伴奏，用真準確 **tsún-khak** 的聲調唱出俗語的意思。

為著學習的方便，四十首歌有吟佮唱，每首歌詞由本人先念一擺以後，由張啟文彈吉他佮吟唱，希望唱出台灣人的心聲，冊中有 **CD** 的錄音佮簡譜，方便學習語言的朋友，一方面學習俗語看歌譜，一方面吟唱歌詩了解俗語的意義，揣回強欲失傳的台灣俗語，是出這本冊上大的期待。

8

目
次

輯一・台灣俗諺

輯一
台灣俗諺

牛牽到北京嘛是牛

講著阮兜彼隻牛
拖車犁田毋認輸
歹教好騙耳空輕
教袂曉閣勢變面
牽來北京去學習
戇牛　嘛是袂改變
真是　牛牽到北京嘛是牛
（牽到北京嘛是牛）

Gû khan kàu Pak-kiann mā sī gû

Kóng tioh gún tau hit tsiah gû
Thua tshia lê tshân m̄ jīn su
Pháinn kà hó phiàn hīnn khang khin
Kà bē hiáu koh gâu pìnn bīn
Khan lâi Pak-kiann khì hak sip
Gōng gû mā sī buē kái piàn
Tsin sī gû khan kàu Pak-kiann mā sī gû
Khan kàu Pak-kiann mā sī gû

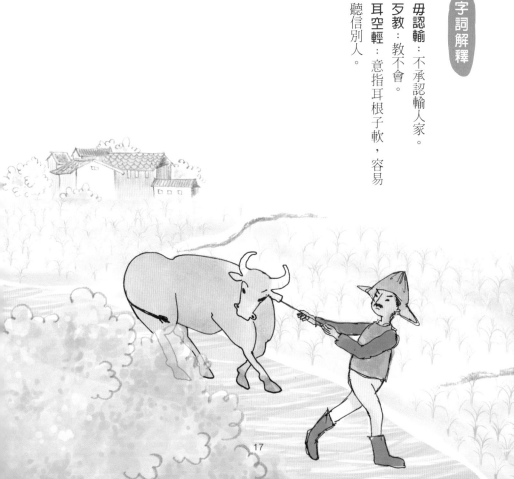

俗諺典故

以前台灣是農業社會，耕牛很多，牛的脾氣固執難調教，遇到一些難以教育的小孩，總是會把他們比喻成牛，就指著他們說：「牛牽到北京嘛是牛。」在被殖民的台灣社會中，台灣人養成了做奴隸的個性，所以把「台灣人」說成「台灣牛」，在缺少教育的台灣社會中，使台灣人變成「歹教，好騙，耳空輕」的個性，沒有什麼主見，容易受到別人的影響，常會受騙上當。

字詞解釋

* **毋認輸**：不承認輸人家。
* **歹教**：教不會。
* **耳空輕**：意指耳根子軟，容易聽信別人。

17

濁水米白泡泡
煮飯滾糜攏總好落喉
配魚佮肉真腥臊
全款白米來飼大
有人好心肝　嘛有面歹看
有人戇直　也有奸巧
真是　一款米飼百樣人

Tsit iūnn bí tshī pah iūnn lâng

Lô tsuí bí peh phau phau

Tsú pn̄g kún muê lóng tsóng hó loh âu

Phuè hî kah bah tsin tshenn tshau

Kâng khuán peh bí lâi tshī tuā

Ū lâng hó sim kuann mā ū bīn pháinn khuànn

Ū lâng gōng tit iā ū kan khiáu

Tsin sī tsit khuán bí tshī pah iūnn lâng

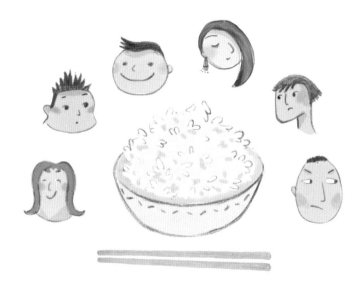

俗諺典故

　台灣人大部分以米爲主食，無論是白米飯或稀飯，配上豐富的魚肉菜餚，皆是人間美味。令人感慨的是，同樣以米爲主食，卻養出性格迥異的人，有心地善良的好人或戇直的老實人，也有作惡多端或奸詐狡猾的壞人。因而有此俗諺：「同樣的米，養出百種人。」

字詞解釋

＊滾麋：煮稀飯。
＊好落喉：好吞嚥。
＊腥臊：豐盛的料理。
＊面歹看：臉色難看不悅之意。

19

生的囝一邊，養的恩情較大天

阮爸的老爸踮永靖
將伊賣去海口食番薯
本來是嚴姓
後來改姓康
有一工阮問伊
生父養爸誰較好
伊講　生的囝一邊
養的恩情較大天

Sinn ê khǹg tsit pinn
Iúnn ê un tsîng khah tuā thinn

Gún pâ ê lāu pē tiàm Íng-tsīng
Tsiong i buē khì hái kháu tsiah han tsî
Pún lâi sī giâm sènn
Āu lâi kái sènn khng
Ū tsit kang gún mn̄g i
Senn hū iúnn pē siāng khah hó
I kóng senn ê khǹg tsit pinn
Iúnn ê un tsîng khah tuā thinn

Sioh hue liân phûn
Ài kiánn liân sun

惜花連盆，愛囝連孫

華語有一句 「愛屋及烏」
意思是台語講的
惜花連盆愛囝連孫
愛花叢連花盆攏愛
愛家己的囝兒和孫仔嘛愛
這就是世間的道理

Huâ gí ū tsit kù 「愛屋及烏」
Ì sù sī tâi gí kóng ê
Sioh hue liân phûn ài kiánn liân sun
Ài hue tsâng liân hue phûn lóng ài
Ài ka kī ê kiánn jî hām sun á mā ài
Tse tiō sī sè kan ê tō lí

22

俗諺典故

　「愛屋及烏」是愛甲而推及愛乙的意思。語出自《尚書》：「愛人者，愛其屋上之烏。」與台語的愛花，連花盆也愛；愛兒子，也會疼愛孫子同樣的意思。

字詞解釋

＊攏愛：都愛。
＊家己：自己。
＊嘛愛：也愛。

雙手抱囝兒，則知爸母時

細漢做人的囝兒
袂曉幸福的滋味
嘛毋知爸母養育咱的辛苦
予咱平平安安過日子
有一工家己做序大人
抱著親生的囝兒
才了解過去爸母的苦心

Siang tshiú phō kiánn jî
Tsiah tsai pē bú sî

Sè hán tsò lâng ê kiánn jî
Buē hiáu hīng hok ê tsu bī
Mā m̄ tsai pē bú ióng io̍k lán ê sin khóo
Hōo lán pîng pîng an an kuè jit tsí
Ū tsi̍t kang ka kī tsò sī tuā lâng
Phō tio̍h tshin sinn ê kiánn jî
Tsiah liáu kái khuè khì pē bú ê khóo sim

俗諺典故

小時候只顧著享受父母親的疼愛，絲毫無法體會父母親勞心之苦，更不懂得父母擔心孩子吃不飽、穿不暖，怕孩子被傷害、長不大的種種憂煩；直到有一天，自己也成為父母時，才能深刻體會父母當初的苦心。

字詞解釋

* 細漢：小時候。
* 袂曉：不會。
* 嘛毋知：也不知道。
* 予咱：給我們。
* 序大人：長輩。

兄弟仝心，烏塗變黃金

一个好的家庭
父母慈悲閣疼囝
囡仔有孝閣聽話
大姊愛牽教小弟
小弟嘛著惜妹仔
兄弟若是攏仝心
溝仔底的烏塗
嘛也變成有價值的黃金

Hiann tī kâng sim
Oo thôo piàn n̂g kim

Tsit ê hó ê ka tîng
Pē bú tsû pi koh thiànn kiánn
Gín á iú hàu koh thiann uē
Tuā tsí ài khan kà sió tī
Sió tī mā tio̍h sioh mē á
Hiann tī nā sī lóng kâng sim
Kau á té ê oo thôo
Mā iā piàn sîng ū kè ta̍t ê n̂g kim

俗諺典故

「家和萬事興。」這句話告訴我們，一個家庭若能父慈、子孝、兄友、弟恭，家庭氣氛和樂融融，就是甜蜜的家庭。所以，此句俗諺在說明，只要兄弟姊妹相互照顧，同心協力為家庭努力，連溝底的黑色土泥，也有可能變成有價值的黃金。

字詞解釋

*閣：又。
*疼囡：愛孩子。
*有孝：孝順。
*牽教：輔導。
*攏：全部。
*仝心：一條心。
*嘛也：也會。

拍虎掠賊著親兄弟

世間有情義的結拜兄弟
關公 劉備 張飛
是無仝姓 雖然毋是仝日生
為情為義會使仝日死
仝母生的兄弟著仝生死
所以講 拍虎掠賊著親兄弟

Phah hóo lia̍h tsha̍t
Tio̍h tshin hiann tī

Sè kan ū tsîng gī ê kiat pài hiann tī

Kuan kong Lâu pī Tiunn hui

Sī bô kâng sènn

Sui jiân m̄ sī kâng ji̍t senn

Uī tsîng uī gī ē sái kâng ji̍t sí

Kâng bú senn ê hiann tī tio̍h kâng senn sí

Sóo í kóng

Phah hóo lia̍h tsha̍t tio̍h tshin hiann tī

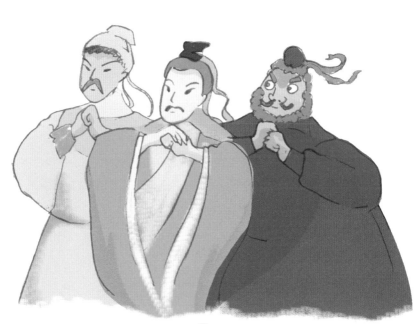

俗諺典故

桃園三結義的主角：關公、劉備、張飛，是有情有義的結拜兄弟。關羽忠勇誠義、劉備溫厚敦仁、張飛義膽忠肝。此俗諺說明，結拜兄弟都可生死與共了，更何況有血緣關係的親兄弟，更要同心協力，克服困難。

字詞解釋

＊**無仝**：不同。

＊**毋是**：不是。

＊**拍虎**：打老虎。

＊**掠賊**：抓小偷。

牛牢內觸牛母

細漢時　爸母教示阮
兄弟姊妹愛和好
鬥陣去𨑨迌
互相相照顧
阿兄顧小弟
小妹敬大姊
做代誌　袂使來推辭
袂當佇牛牢內觸牛母

Gû tiâu lāi tak gû bó

Sè hàn sî pē bú kà sī gún

Hiann tī tsí muē ài hô hó

Tàu tīn khì tshit thô

Hōo siōng sio tsiàu kòo

A hiann kòo sió tī

Sió muē kìng tuā tsí

Tsò tāi tsì buē sái lâi thue sî

Buē tàng tī gû tiâu lāi tak gû bó

俗諺典故

這句俗諺不僅反諷台灣人喜歡內鬥，不團結，如同政治上有藍、綠之鬥，更進一步勸導著台灣人，同樣生活在台灣，就是一家人，可競爭，但千萬不可鬥爭。本俗諺以關於同一個「牛牢」（牛棚）裡的牛隻為比喻，既然有緣住在同一個屋簷下，也算一家人，要相親相愛互相幫助，不該只會相互鬥爭、互相傷害。

字詞解釋

＊牛牢：關牛的房舍。
＊教示：教育指示。
＊迌迌：遊戲。
＊代誌：事情。
＊袂當（袂使）：不能。
＊佇：在。

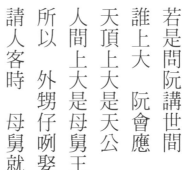

天頂是天公，人間是母舅王

若是問阮講世間
誰上大　阮會應
天頂上大是天公
人間上大是母舅王
所以　外甥仔咧娶某
請人客時　母舅就欲坐大位

Thinn tíng sī thinn kong
Lîn kan sī bú kū ông

Nā sī mñg gún kóng sè kan

Siâng siōng tuā gún ē ìn

Thinn tíng siōng tuā sī thinn kong

Lîn kan siōng tuā sī bú kū ông

Sóo í guē sing á leh tshuā bóo

Tshiánn lâng kheh sî bú kū tiō beh tsē tuā uī

舅父俗稱：舅舅。台語稱：母舅。是親屬關係的稱謂，指母親的兄弟，傳統社會地位舉足輕重的角色。漢族傳統中舅舅的權力地位最大，所以，舉凡母親家族或自家的婚喪喜慶等重要事務時，都會因尊重而諮詢舅舅的意見。最常見的是，外甥結婚時，舅舅須坐主桌上位。此句俗諺：「天上最大是天公，人間最大是母舅王。」顯示出舅舅的地位和權威。

* 天頂：天上。
* 母舅：舅父。
* 咧：在。
* 娶某：娶新娘。

在家日日好，出外朝朝難

厝是人的岫
上溫暖的所在
若是出外去
做任何代誌　攏無方便
所以講　在家日日好出外朝朝難
嘛有人講　在家向爸母出外愛靠朋友

Tsāi ka jit jit hó
Tshut guā tiau tiau lân

Tshù sī lâng ê siū
Siōng un luán ê sóo tsāi
Nā sī tshut guā khì
Tsò jīm hô tài tsì lóng bô hong piān
Sóo í kóng tsāi ka jit jit hó tshut guā tiau tiau lân
Mā ū lâng kóng
Tsāi ka ǹg pē bú tshut guā ài khò pîng iú

孔子說益友有三：「友直」、「友諒」、「友多聞」。「友直」者，指與言行正直的人為友；「友諒」者，指與誠實安信的人為友，並且堅守承諾，必然有助於誠信品德；「友多聞」指與博學多聞者為友，與其交往能增長見識，突破知識界限提高知識水平。

此句俗諺便是在說明，一個人無法只依靠家人生活，進入社會後，仍需要與益友多交往，才能幫助自己成長。

* 厝：家。
* 所在：地方。
* 朝朝：一日叫「一朝」，朝朝為「日日」之意。

35

叫豬叫狗毋值家己走

做任何代誌
著愛靠家己
袂使向別人
所以咱的序大人　來稱呼外人
用豬用狗
才會講　叫豬叫狗毋值得家己走
（叫豬叫狗　毋值得家己走）

Kiò ti kiò káu m̄ ta̍t ka kī tsáu

Tsò jīm hô tāi tsì
Tio̍h ài khò ka kī
Buē sái ǹg pat lâng
Sóo í lán ê sî tuā lâng
Iōng ti iōng káu lâi tshing hoo guā lâng
Tsiah ē kóng
Kiò ti kiò káu　m̄ ta̍t tit ka kī tsáu
Kiò ti kiò káu　m̄ ta̍t tit ka kī tsáu

此台語俗諺與「靠山山倒，靠人人老」，有同樣的用意，皆在說明，做任何事情還是靠自己最穩當。若每件事，都只想請別人代勞，不僅很難累積經驗，也可能會因為別人的疏忽，或是別人誤解自己傳達的意思，而導致失敗。所以，與其請求別人幫忙，還不如一切都靠自己。俗諺中以豬、狗來比喻，在說明請別人幫忙，還要解釋半天，還不如自己辦來得輕鬆。

字詞解釋

* 代誌：事情。
** 著愛：就要。
** 毋值：不如。
* 家己：自己。

37

釣魚掠鳥，某仔囝餓死了了

過去的農業社會
靠種田為生
若是欲靠釣魚佮掠鳥來生活
是無法度維持家庭經濟
所以講
釣魚　掠鳥
某仔囝餓死了了

Tiò hî liàh tsiáu
Bóo kiánn gō sí liáu liáu

Kuè khì ê lông giàp siā huē

Khò tsìng tshân uî sing

Nā sī beh khò tiò hî kah liàh tsiáu lâi sing uàh

Sī bô huat tōo uî tshî ka tîng king tsè

Sóo í kóng

Tiò hî liàh tsiáu

Bóo á kiánn gō sí liáu liáu

農業社會時代主要以種田來養活家庭，耕種稻米、雜糧才是正當的事業。如果捨去正業，反而依賴到水溝釣魚或樹上抓鳥來維持生活，結果可能會害家人無米可炊飢餓度日。此處所說的釣魚，指的並不是遠洋漁業或是近海捕魚行業，只是一般悠閒娛樂的釣魚行為，如同抓鳥也不能成為一種維生的行業。

* **佮**：和。
* **掠鳥**：抓鳥。
* **無法度**：沒辦法。
* **某仔囝**：妻子與孩子。

人佮人中間
定定會發生
交纏袂清的代誌
所以祖先會講
魚還魚　蝦還蝦
抑是會講
一人一家代　公媽隨人拜

Tsit lâng tsit ke tāi
Kong má suî lâng pài

Lâng kah lâng tiong kan
Tiānn tiānn ē huat sing
Kau tînn buē tshing ê tāi tsì
Sóo í tsóo sian ē kóng
Hî huân hî hê huân hê
Iàh sī ē kóng
Tsit lâng tsit ke tāi kong má suî lâng pài

人與人之間，常會發生一些說不清楚的事情，為了彼此劃清界線，常會說：「魚就是魚、蝦子就是蝦子。」指明兩種生物的本質就是不一樣的，就像每個人來自不同的原生家庭，傳承了自家的傳統習俗，所以，都是獨立的個體，如同自己的祖先該由自己祭拜，不能混為一談。

字詞解釋

* 定定：常常。
* 交纏：纏繞在一起。
* 袂清：不清楚。
* 隨人：各自。

41

田漢仔偷挽匏，大漢仔偷牽牛

就會去偷牽別人的牛
大漢以後
細漢去偷挽別人的匏
袂使養成歹習慣
改進伊的錯誤
愛馬上教示
囡仔做毋著代誌

Sè hàn thau bán pû
Tuā hàn thau khan gû

Gín á tsò m̄ tio̍h tāi tsì
Ài má siōng kà sī
Kái tsìn i ê tshò gōo
Bē sái ióng sîng pháinn si̍p kuàn
Sè hàn khì thau bán pa̍t lâng ê pû
Tuā hàn í āu tiō ē
Khì thau khan pa̍t lâng ê gû

俗諺典故

劉備臨終前叮嚀兒子劉禪說：「勿以惡小而為之，勿以善小而不為。惟賢惟德，能服於人。」勉勵劉禪做正確的事情，不要做錯誤的抉擇。此句俗諺，就意指小時候偷人家的匏仔原是小惡，而長大後偷人家的牛就是大惡了。雖然說法不同，但勸人為善的意思相同。

字詞解釋

* **毋著**：不對。
* **教示**：教育（輔導）。
* **細漢**：小時候。
* **大漢**：長大後。

倖豬舉灶，倖囝不孝

「倖」就是放鬆無教示
你若將豬仔放入去灶跤內
伊著會將你的灶拚予倒去
囡仔　若是無教示
大漢　變成浪蕩囝
自古以來嚴爸才會出孝子
就是這个道理

Sīng ti giâ tsàu
Sīng kiánn put hàu

Sīng tiō sî pàng sang bô kà sī

Lí nā tsiong ti á pàng ji̍p khì tsàu kha lāi

I tio̍h ē tsiong lí ê tsàu lòng hōo tó khì

Gín á nā sī bô kà sī

Tuā hàn piàn sîng lōng tōng kiánn

Tsū kóo í lâi giâm pē tsiah ē tshut hàu tsú

Tiō sī tsit ê tō lí

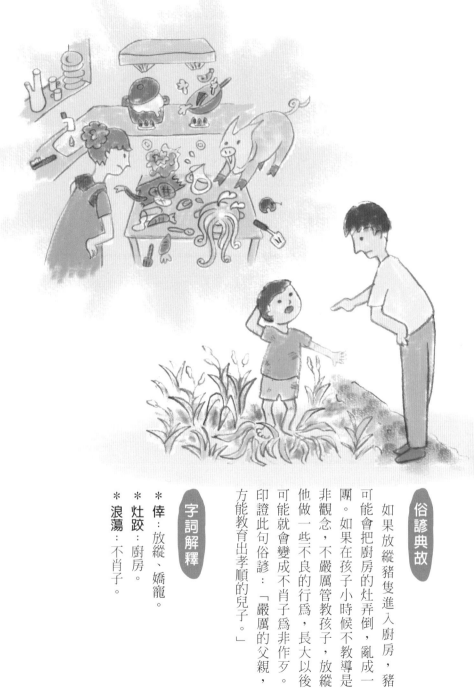

如果放縱豬隻進入廚房，豬可能會把廚房的灶弄倒，亂成一團。如果在孩子小時候不教導是非觀念，不嚴厲管教孩子，放縱他做一些不良的行為，長大以後可能就會變成不肖子為非作歹。印證此句俗諺：「嚴厲的父親，方能教育出孝順的兒子。」

＊倖：放縱、嬌寵。

＊灶跤：廚房。

＊浪蕩：不肖子。

45

囡仔人，有耳無喙。

古早專制的時代
無言論的自由
佇白色恐怖的時陣
序大人教咱
飯會使亂食　話袂使亂講
囡仔人干若聽　袂使共話講出去
才會講　囡仔人有耳無喙

Gín á lâng
Ū hīnn bô tshuì

Kóo tsá tsuan tsè ê sî tāi

Bô giân lūn ê tsū iû

Tī pe̍h sik khióng pòo ê sî tsūn

Sī tuā lâng kà lán

Pn̄g ē sái luān tsia̍h uē bē sái luān kóng

Gín á lâng kan nā thiann bē sái kā uē kóng tshut khì

Tsiah ē kóng gín á lâng ū hīnn bô tshuì

有句俗諺：「病從口入，禍從口出。」這句話告訴我們：「人會因為吃到不衛生的食物而生病，而隨便亂講話則有可能會惹來禍害。」台灣曾有段白色恐怖時期，許多人因為言論而被遭逮捕。所以，那段時間，長輩總會耳提面命地告訴小孩謹言慎行，只可聽、不能說，不僅不可隨便插嘴，更不能將長輩的談話內容外傳。

字詞解釋

* 古早：以前。
* 時陣：那時候。
* 會使：可以。

* 袂使：不可。
* 干若：只有。
* 無喙：沒有嘴巴。

47

在家從父，出嫁從夫

未出嫁的查某囡仔
愛聽爸母的話
老爸　是一家之主
出嫁以後愛聽翁婿的話
這就是農業社會
女性的　三從四德
男尊女卑的封建觀念

Tsāi ka tsiông hū
Tshut kè tsiông hu

Bī tshut kè ê tsa bóo gín á

Ài thiann pē bú ê uē

Lāu pē sī it ka tsi tsú

Tshut kè í āu ài tsiann ang sài ê uē

Tse tiō sī lông giáp siā huē

Lú sìng ê sam tsiông sù tik

Lâm tsun lú pi ê hong kiàn kuan liām

俗諺典故

此俗諺說明台灣早期是一個重男輕女的時代，女孩子對婚姻是沒有自主權，婦人有三從之義，無專用之道。故未嫁從父，既嫁從夫，夫死從子。女有四行：「一日婦德，二日婦言，三日婦容，四日婦功。夫云婦德，不必才明絕異也；婦言，不必辯口利辭也；婦容，不必顏色美麗也；婦功，不必工巧過人也。」

字詞解釋

* 查某：女人。
* 老爸：父親。
* 翁婿：丈夫。

49

在生無人認，死了一大陣

古早時代的好額人　有錢閣有勢
定定娶三妻四妾
生眞濟囝兒
食老　破病的時陣
囝兒　攏無探頭來照顧
過往了後　囝兒轉來分財產
才會講
在生無人認　死了一大陣

Tsāi senn bô lâng jīn
Sí liáu tsit tuā tīn

Kóo tsá sî tāi ê hó giah lâng ū tsînn koh ū sè
Tiānn tiānn tshuā sam tshe sù tshiap
Senn tsin tsē kiánn jî
Tsiah lāu phuà pīnn ê sî tsūn
Kiánn jî lóng bô thàm thâu lâi tsiàu kòo
Kuè óng liáu āu kiánn jî tńg lâi pun tsâi sán
Tsiah ē kóng
Tsāi senn bô lâng jīn sí liàu tsit tuā tīn

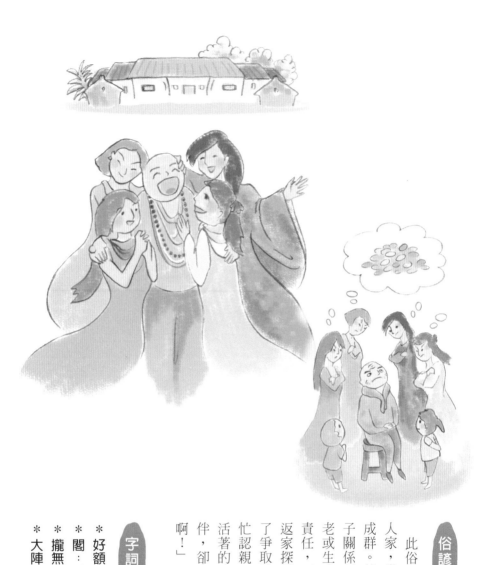

此俗諺在說明，早期許多富有人家，常常擁有三妻四妾，兒女成群。然而，因為兒女眾多，親子關係反而疏離。待富有人家年老或生病之際，兒女們互相推卸責任，不願照顧，更可能久久才返家探視。但當親人往生後，為了爭取遺產，全部親人聚集一堂，急忙認親。讓人不禁感嘆：「人還活著的時候，身邊沒半個兒女陪伴，卻在過世時，兒女忽而成群啊！」

字詞解釋

* 好額：有錢。
* 閣：又。
* 攏無探頭：都沒有來探望。
* 大陣：成群。

51

勤勤儉儉過了三代人累積的錢財
一代人就開了了
這親像有人講
趁錢　若像龜跍壁
開錢　親像水崩山
祖先留落來的財產
袂當　三代粒積　一代開空

Sann tāi liȧp tsik
Tsit tāi khai khang

Khîn khîn khiām khiām kuè liáu
Sann tāi lâng luí tsik ê tsînn tsâi
Tsit tāi lâng tiō khai liáu liáu
Tse tshin tshiūnn ū lâng kóng
Thàn tsînn ná tshiūnn ku peh piah
Khai tsînn tshin tshiūnn tsuí pang suann
Tsóo sian lâu loh lâi ê tsâi sán
Bē tàng sann tāi liȧp tsik tsit tāi khai khang

台灣諺語：「勤能生財，儉能守成。」或說：「勤能補拙，儉以養廉。」老祖先告訴我們：「勤儉是美德，懶惰是罪惡。」西洋的莎士比亞也說：「勤儉是窮人的財富，富人的智慧。」此俗諺說明儲蓄是慢慢累積的成果，慢得就像烏龜爬牆一般，但花錢的速度卻極快，快得就像流水山崩般迅急。

字詞解釋

＊粒積：儲蓄。

＊開空：花完。

＊跙壁：爬牆。

＊袂當：不能。

53

起厝動千工，拆厝一陣風

咱若欲起一間厝
位拍地基開始
愛用眞濟時間佮工人
所以講　起厝動千工
若是欲拆厝親像一陣風
短短時間就解決矣
這就是講　建設眞困難
破壞較簡單

Khí tshù tāng tshian kang
Thiah tshù tsit tsūn hong

Lán nā beh khí tsit king tshù
Uì phah tē ki khai sí
Ài iōng tsin tsē sî kan kah kang lâng
Sóo í kóng khí tshù tāng tshian kang
Nā sī beh thiah tshù tshin tshiūnn tsit tsūn hong
Té té sî kan tiō kái kuat ah
Tse tiō sī kóng kiàn siat tsin khùn lân
Phò huāi khah kán tan

俗諺典故

我們常常聽到：「要建設很困難，要破壞很快速。」就以蓋房子與拆房子來比喻，從挖地基開始，一磚一瓦慢慢蓋起來，但拆房子的時候很快速，就好像一陣大風吹過來房子就倒塌了。

字詞解釋

＊咱：我們。
＊位：從。
＊真濟：很多。
＊佮：與。
＊起厝：蓋房子。
＊千工：比喻很多人力。

55

無某無猴，穿衫破肩頭

所以穿衫破肩頭
無某好照顧
變成無某佮無猴
轉厝以後猴落跑
用個某去換彼隻猴
耍猴戲咧趁錢
看著江湖術士
一个查埔人佮某去散步

Bô bóo bô kâu
Tshīng sann phuà king thâu

Tsit ê tsa poo lâng kah bóo khì sàm pōo

Khuànn tio̍h kang ôo sút sū

Sńg kâu hì leh thàn tsînn

Iōng in bóo khì uānn hit tsia̍h kâu

Tńg tshù í āu kâu làu phâu

Piàn sîng bô bóo kah bô kâu

Bô bóo hó tsiàu kòo

Sóo í tshīng sann phuà king thâu

有人說：「男無妻，家無主；女無夫，身無主。」此處所說的「無某無猴」指的是單身漢，也稱為「羅漢腳」。「無某無猴，穿衫破肩頭。」因為是單身漢沒有賢內助照顧，衣服穿破了也沒人縫補。

此俗諺在寫一位丈夫，貪圖耍猴戲的猴子，天真地以太太換猴子，到最後沒了夫人，也沒了猴子。勸導世人，結為夫妻就必須相互照顧，不能為了現實利益，而出賣枕邊人，否則賠了夫人又折兵，人財兩失。

* 佃：有他、他們的意思，詩前後文「佃某」，應該解釋為第三人稱單數。
* 返厝：回家。
* 落跑：跑掉了。
* 無某：沒有太太。
* 穿衫：穿衣服。

* 江湖術士：街頭賣藝的人。
* 耍：玩。

「生」就是鮮魚

愛食現撈仔才會鮮

若是查某囡仔

想欲出嫁愛趁「茈」

「茈」就是年幼閣少年

所以講　魚趁生　人趁茈

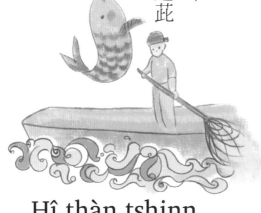

Hî thàn tshinn
Lâng thàn tsínn

Tshinn tiō sī tshinn hî

Ài tsiàh hiān lâu á tsiah ē tshinn

Nā sī tsa bóo gín á

Siūnn beh tshut kè ài thàn tsínn

Tsínn tiō sī nî iù koh siàu liân

Sóo í kóng hî thàn tshinn lâng thàn tsínn

俗諺典故

魚要趁新鮮的時候吃，味道好又有營養；人要趁年輕的時候出嫁，才可以早生貴子。諺言是咱的祖先因應生長環境，將生活經驗轉化而成的一種語言。此諺語就是反應古早年代，女生多數早婚的狀態。

字詞解釋

＊生：鮮。
＊愛食：要吃。
＊現撈：剛從水中捕抓起來。
＊閣：又。
＊茈：幼的意思。

好田地，毋值好子弟

農業社會有田地
表示好額財產濟
有錢　若無好子弟
開了　就是歹序細
所以講　好田地毋值得好子弟

Hó tshân tē
M̄ tàt hó tsú tē

Lông giàp siā huē ū tshân tē

Piáu sī hó giàh tsâi sán tsē

Ū tsînn nā bô hó tsú tē

Khai liáu tiō sī pháinn sī sè

Sóo í kóng hó tshân tē m̄ tàt tit hó tsú tē

土地猶如我們的母親餵養子女，人總是依賴土地才能生活。在農業社會，土地就是財產，然而有好的土地，更要有肯努力的孩子來耕種，土地才不會荒廢，才可能保住這些財產。所以，才說：「有好的田地，不如有好的子孫。」

* **毋值**：不如。
* **好額**：有錢。
* **開了**：花完。
* **序細**：後輩子孫。

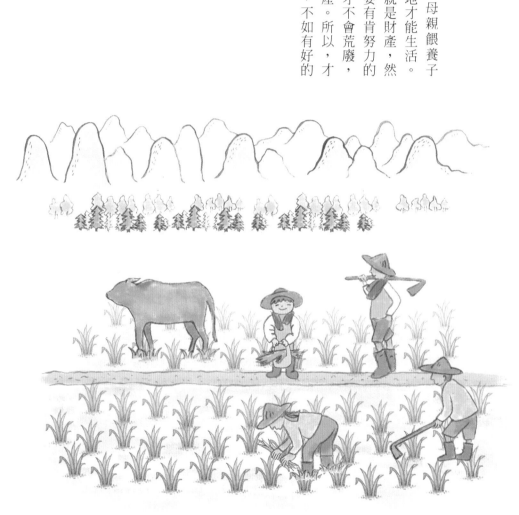

61

鹿港有三大姓　姓施　姓黃
姓許的人　攏眞濟
若是娶著　鹿港查某
姓施　姓黃　姓許
著對某　較客氣咧
親像服侍天公祖
若無　個的公族仔會來　揣你算數
彼陣著歹排改

Tshuā tio̍h si n̂g khóo
Kìng lû thinn kong tsóo

Lo̍k-káng ū sann tuā sènn sènn si sènn n̂g
Sènn khóo ê lâng lóng tsin tsē
Nā sī tshuā tio̍h Lo̍k-káng tsa bóo
Sènn si sènn n̂g sènn khóo
Tio̍h tuì bóo khah kheh khì leh
Tshin tshiūnn ho̍k sāi thinn kong tsóo
Nā bô in ê kong tso̍k á ē lâi tshuē lí sǹg siàu
Hit tsūn tio̍h pháinn pâi kái

鹿港地區施姓、黃姓、許姓是三大宗族，因人多勢力較強，所以男孩子如果娶到鹿港這三個姓氏的女孩，要對老婆尊重一點。如果欺負她們，族親就可能會來興師問罪，屆時就很難解決了。

* 真濟：很多。
* 服侍：對待。
* 個：他們。
* 揣你：找你。
* 算數：興師問罪。
* 彼陣：那時候。
* 排改：解決。

〈工攏彰化人，姓攏無相〈工

鹿港　施了了
社頭　蕭一半
大村　賴賴趖　溪湖巫煞煞
二林　洪半天　福興粘一橛
竹塘　詹一筒
全攏是彰化人
若會攏姓無相仝

Kâng lóng Tsiong-huà lâng
Sènn lóng bô sio kâng

Lo̍k-káng si liáu liáu

Siā-thâu siau tsi̍t puànn

Tāi-tshun luā luā sô Khe-ôo bū sà sà

Lī-lîm âng puànn thinn Hok-hing liâm tsi̍t kue̍h

Tik-tn̂g tsiam tsi̍t tâng

Kâng lóng sī Tsiong-huà lâng

Ná ē lóng sènn bô sio kâng

64

以前的老祖先，從中國移民來台，同姓的宗族常常一起渡台，如移民來到彰化縣以後，同姓氏的宗族都會聚集在同一個地方。從彰化的姓氏分布，即可窺見此現象。此首俗諺歌謠即記錄彰化縣市同姓氏居住的地方，並於姓氏之後加上一個有趣的名詞，有時是雙關語（類似的音），既具趣味性也容易念誦。

65

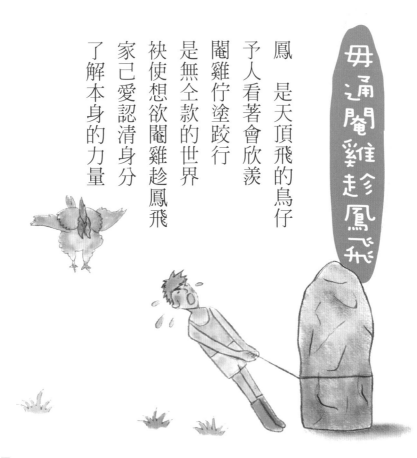

毋通閹雞趁鳳飛

鳳　是天頂飛的鳥仔
予人看著會欣羨
閹雞佇塗跤行
是無仝款的世界
袂使想欲閹雞趁鳳飛
家己愛認清身分
了解本身的力量

M̄ thang iam ke thàn hōng pue

Hōng sī thinn tíng pue ê tsiáu á

Hōo lâng khuànn tiȯh ē him siān

Iam ke tī thôo kha kiânn

Sī bô kâng khuán ê sè kài

Bē sái siūnn beh iam ke thàn hōng pue

Ka kī ài līn tshing sin hūn

Liáu kái pún sin ê lȧk liōng

俗諺典故

「閹雞」指被去勢的公雞，又稱「太監雞」。「趁」是學人的行為：「鳳」指「鳳凰」，是吉祥鳥，公的叫「鳳」，母的叫「凰」。公雞是行走在地上的家禽，若想學習於天空飛翔的鳳，是不可能的事。本諺語是一種自不量力的諷喻。

字詞解釋

* 予人：給人。
* 塗跤：地上。
* 無仝款：不相同。
* 袂使：不能。
* 趁：學習別人的行為。

一个某，較贏三个天公祖

古早的農業社會
田莊人普遍散赤
生活有問題
查埔囝仔立業成家無簡單
若有機會娶一个某
著愛共伊惜共伊疼
所以講
一个某較贏三个天公祖

Tsit ê bóo
Khah iânn sann ê thinn kong tsóo

Kóo tsá ê lông giáp siā huē

Tshân tsng lâng phóo phiàn sàn tshiah

Sing uáh ū būn tê

Tsa poo gín á lip giáp sîng ke bô kán tan

Nā ū ki huē tshuā tsit ê bóo

Tióh ài kā i sioh kā i thiànn

Sóo í kóng

Tsit ê bóo khah iânn sann ê thinn kong tsóo

俗諺典故

台灣在農業社會時期，耕田為生的人大多經濟困難，結婚不是一件簡單的事情。但台灣人皆有男孩子須成家立業的觀念，所以，一旦有機會娶到老婆，就要疼惜她。因為一個老婆遠勝於三個天公，不僅可以料理家事、傳宗接代，還能下田耕種，共同為家庭奮鬥。

字詞解釋

* 較贏：勝過。
* 散赤：貧窮。
* 查埔囡仔：男孩子。
* 共伊：給他。
* 天公祖：玉皇大帝。

用伊的塗，糊伊的壁

查某囡仔欲結婚
若有收著男方的聘金禮
用這禮金去辦嫁粧
女方無閣加開半點錢
咱著講
用伊的塗　糊伊的壁

Iōng i ê thôo
Kôo i ê piah

Tsa bóo gín á beh kiat hun

Nā ū siu tióh lâm hong ê phìng kim lé

Iōng tse lé kim khì pān kè tsng

Lú hong bô koh ke khai puànn tiám tsînn

Lán tióh kóng

Iōng i ê thôo kôo i ê piah

從前農村有許多「竹管厝」，竹管厝的牆壁，就是以泥漿混合碎稻草或牛糞塗抹在竹管上而成。「用伊的塗，糊伊的壁。」即比喻將對方給予的資源，用於對方身上。早期，貧窮家庭女兒出嫁，家裡沒有多餘的錢可辦嫁妝，只得用男方送的聘金籌辦嫁妝。此句諺語便是由此現象衍生而出。

* 欲：要。
* 加開：多花費。
* 半點：形容連一點點都沒有。

71

一蕊好花插牛屎

查某囡仔親像花
牛屎是塗糞
查某囡仔若嫁著歹翁
親像一蕊好花插牛屎
實在眞可惜
（實在眞可惜）

Tsit luí hó hue tshah gû sái

Tsa bóo gín á tshin tshiūnn hue
Gû sái sī thôo pùn
Tsa bóo gín á nā kè tio̍h pháinn ang
Tshin tshiū tsit luí hó hue tshah gû sái
Si̍t tsāi tsin khó sioh
Si̍t tsāi tsin khó sioh

農業社會養牛，牛常行走於路上，牛屎也就一坨一坨地置在路中。若一朵鮮花不小心插在牛屎上，的確挺可惜，所以，把賢淑的美女比喻成花，牛屎象徵醜陋或不相配的男人，「插」比喻成「嫁」之意，此句俗諺即是指不適當的婚配。

字詞解釋

＊牛屎：牛糞。

＊歹翁：不好的丈夫。

73

翁生佮某旦，食飽好相看

歌仔戲齣緣投囡仔攏是演小生
小旦是媠查某來演
小生佮小旦若是結翁某
緣投仔配媠查某囡仔
予人會欣羨
所以講
翁生佮某旦　食飽好相看

Ang sing kah bóo tuànn
Tsia̍h pá hó sio khuànn

Kua á hì tshut ian tâu gín á lóng sī ián sió sing

Sió tuànn sī suí tsa bóo lâi ián

Sió sing kah sió tuànn nā sī kiat ang bóo

Ian tâu á phuè suí tsa bóo gín á

Hōo lâng ē him siān

Sóo í kóng

Ang sing kah bóo tuànn tsia̍h pá hó sio khuànn

在台灣歌仔戲中，有小生、小旦的角色，這兩個主角大部分會找俊男美女來扮演。有句諺語說：「生俏旦，目尾牽電線。」此話就是說男女互送秋波。結婚時如果男生英俊，女生美麗，就被稱為「翁生某旦」，兩人結婚後，相互欣賞彼此，就能心滿意足了。

字詞解釋

＊ **小生**：有文、武之分。小生書卷氣瀟灑風流，動作柔中帶剛，有男子氣概。

＊ **小旦**：分苦旦、花旦、老旦。小旦年輕姑娘嬌嫩靈活，流露出天真浪漫的性格。

＊ **緣投**：「緣投」是指英俊，「緣投仔」是「美男子」。

75

二月二，土地公搬老戲

二月二是頭牙
土地公做生日
這一工善男女來還願
有人用　歌仔戲　布袋戲來答謝
所以講　二月二土地公搬老戲
（所以講　二月二土地公搬老戲）

Jī gue̍h jī
Thóo tī kong puann lāu hì

Jī gue̍h jī sī thâu gê
Thóo tī kong tsò senn ji̍t
Tsit tsi̍t kang siān lâm lú lâi hîng guān
Ū lâng iōng kua á hì pòo tē hì lâi tap siā
Sóo í kóng jī gue̍h jī thóo tī kong puann lāu hì
Sóo í kóng jī gue̍h jī thóo tī kong puann lāu hì

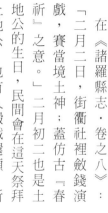

俗諺典故

在《諸羅縣志‧卷之八》：「二月二日，街衢社裡斂錢演戲，賽當境土神；蓋仿古『春祈』之意。」二月初二也是土地公的生日，民間會在這天祭拜土地公，也有人搬戲還願，所以說：「二月二，土地公搬老戲。」

字詞解釋

＊土地公：福德正神，客家人稱伯公。

＊頭牙：每年農曆二月初二是土地公的生日，其實是土地公任職日，又稱為「頭牙」。

較早的社會
若是去廟燒金拜神
會用籃仔囥金紙
芳香佮蠟燭
有查某囡仔　想去約會揣情人
揹一个籃仔　假欲去燒金
這叫做　揹籃仔假燒金

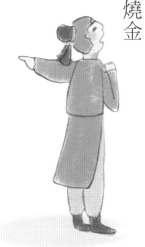

Kuānn nâ á ké sio kim

Khah tsá ê siā huē

Nā sī khì biō sio kim pài sîn

Ē iōng nâ á khǹg kim tsuá

Phang hiunn kah la̍h tsik

Ū tsa bóo gín á siūnn khí iok huē tshuē tsîng lîn

Kuānn tsi̍t ê nâ á ké beh khì sio kim

Tse kiò tsò kuānn nâ á ké sio kim

傳說有位懷才不遇的秀才，出仕他鄉，獨留貌美妻子在故鄉。

秀才之妻常前往呂祖廟上香，有一位屠夫垂涎其美色，私下請道姑介紹相識，並發生姦情。秀才向衙門告狀，嚴懲姦夫淫婦，因爲秀才之妻到廟裡燒香時，總是假意提個籃子裝金紙，實際上卻是與情郎約會。此諺語因此衍生而成。

＊較早：以前。

＊囥：置放。

＊揣：尋找。

＊捾：提著。

79

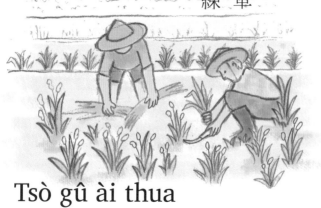

做牛愛拖，做人愛磨

台灣人眞認命
攏講　運命是天註定
你若做牛著愛犁田拖車
若是做人著愛接受磨練
爲家庭生活來拍拚
子女細漢愛疼
大漢著愛晟

Tsò gû ài thua
Tsò lâng ài buâ

Tâi uan lâng tsin līn miā

Lóng kóng ūn miā sī tinn tsù tiānn

Lí nā tsò gû tio̍h ài lê tshân thua tshia

Nā sī tsò lâng tio̍h ài tsiap siū buâ liān

Uī ka tîng sing ua̍h lâi phah piànn

Tsú lú sè hàn ài thiànn

Tuā hàn tio̍h ài tshiânn

在農業社會裡，耕牛是耕種的主力，牠必須拖車、耕田；而人為了生存，也一定要工作。因此，以牛比喻人，出生長大後就必須勞苦的工作，就像牛就得拖犁、拖車一樣，而人必須為自己的家庭努力，養育孩子長大成人。

字詞解釋

＊攏講：都講。
＊若：如果。
＊拍拚：打拚。
＊晟：栽培子女，成家立業。

第一戆，插甘蔗予會社磅

日本時代的政府
鼓勵農民種甘蔗交會社
無良心的資本家
俗價收原料　會社偷斤兩予掠包
農民　抗議嘛無效
才講　第一戆插甘蔗予會社磅

Tē it gōng
Tshah kam tsià hōo huē siā pōng

Jit pún sî tāi ê tsìng hú

Kóo lē lông bîn tsìng kam tsià kau huē siā

Bô liông sim ê tsu pún ka

Siòk kè siu guân liāu huē siā thau kin niú hōo liàh pau

Lông bîn khòng gī mā bô hāu

Tsiah kóng tē it gōng tshah kam tsià hōo huē siā pōng

俗諺典故

有人說：「從台灣蔗糖的發展史，可以看出日本人統治台灣人的剝削歷史。」日治時期發展台灣農業，鼓勵農民種植甘蔗，卻任由資本家剝削農民，才發生了「二林事件」，賴和還寫了一首〈覺悟下的犧牲〉來鼓勵抗爭的農民。這句諺語於焉產生。

字詞解釋

* 會社：糖業公司。
* 原料：供製糖用的甘蔗。
* 掠包：抓到不法情事。
* 戇：傻。

教袂會變，狗母攑葵扇

世間人有的真正
戀 戀 戀
個性閣固執
直 直 直
實在是歹教示無藥醫
這款人 若有法度去改變
狗母 嘛會攑葵扇來搧風

Kà nā ē pìnn
Káu bú giâ khuê sínn

Sè kan lâng ū ê tsin tsiànn
Gōng gōng gōng
Kò sìng koh kòo tsip
Tit tit tit
Sit tsāi sī pháinn kà sī bô ió h i
Tsit khuán lâng nā ū huát tōo khì kái pìnn
Káu bú mā ē giá h khuê sìnn lâi iá t hong

俗諺典故

「若會改變，狗母嘛會撋葵扇。」這句俗諺說明一個人的個性相當固執，無法改變，如果責罵就能變好，那麼連母狗都會拿扇子來撋風了！比喻人冥頑劣根性重，惡習難改，不可能用責罵或言教使其改變，頗有孺子不可教的感嘆。

字詞解釋

* **戇**：愚。
* **這款**：這種。
* **狗母**：母狗。
* **嘛會**：也會。
* **撋**：拿著。
* **葵扇**：葵葉做的扇子。
* **法度**：辦法。

世間的代誌隨人講
好佮歹在心內
講真話上實在
生理人食喙水
賣茶　講茶芳
賣花　講花紅
賣瓜　講瓜甜
閣有人
袂生攏總牽拖厝邊

賣茶講茶芳，賣花講花紅

Buē tê kóng tê phang
Buē hue kóng hue âng

Sè kan ê tāi tsì suî lâng kóng
Hó kah pháinn tsāi sim lāi
Kóng tsin uē siōng sit tsāi
Sing lí lâng tsiah tshuì suí
Buē tê kóng tê phang
Buē hue kóng hue âng
Buē kue kóng kue tinn
Koh ū lâng
Buē sinn lóng tsóng khan thua tshù pinn

俗諺典故

世界上總有人喜愛花言巧語，例如：做生意的人，總說自己的東西最好，常常「老王賣瓜，自賣自誇」，或是靠著三寸不爛之舌辦事。更有甚者，明明是自己的錯，卻還誣賴給身邊的人，例如：自己不能生育，卻還誣賴是鄰居造成的。

字詞解釋

* 代誌：事情。
* 好佗歹：好與壞。
* 袂生：不能生育。
* 牽拖：牽扯（誣賴）。
* 厝邊：鄰居。

有月收金食鱼，無金兔食

討海人攏是靠天食飯
定定掠無魚仔
日子歹度想無步數
眞是鹹水潑面有食無剩
有一工若是有錢
著趕緊買鮡魚來食
無錢的時陣啥物攏免食

Ū tsînn tsia̍h bián
Bô tsînn bián tsia̍h

Thó hái lâng lóng sī khò thinn tsia̍h pn̄g
Tiānn tiānn lia̍h bô hî á
Ji̍t tsí pháinn tōo siūnn bô pōo sòo
Tsin sī kiâm tsuí phuah bīn ū tsia̍h bô sīn
Ū tsi̍t kang nā sī ū tsînn
Tio̍h kuánn kín bué bián hî lâi tsia̍h
Bô tsînn ê sî tsūn siánn mi̍h lóng bián tsia̍h

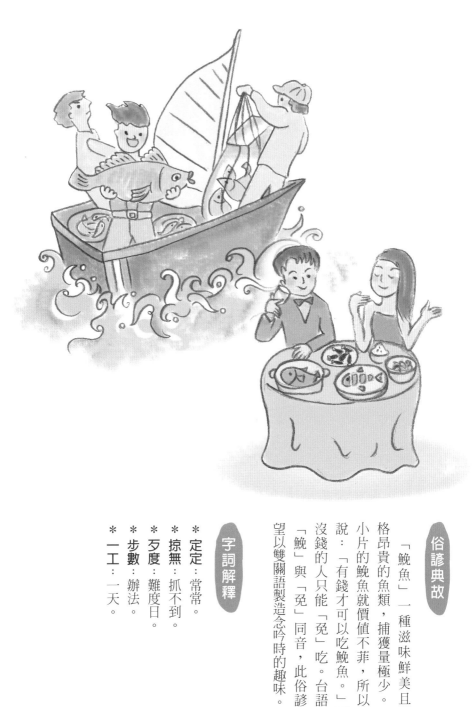

俗諺典故

「鮸魚」一種滋味鮮美且價格昂貴的魚類，捕獲量極少。一小片的鮸魚就價值不菲，所以才說：「有錢才可以吃鮸魚。」而沒錢的人只能「免」吃。台語中「鮸」與「免」同音，此俗諺希望以雙關語製造念吟時的趣味。

字詞解釋

* 定定：常常。
* 掠無：抓不到。
* 歹度：難度日。
* 步數：辦法。
* 一工：一天。

大樹蔭宅，老人蔭家

古早田庄的厝宅
種眞濟竹仔做牆圍
嘛也種大樹來擋風
所以講大樹蔭宅
人　若有年歲
較袂出外　守伫厝內
才會講　老人蔭家

Tuā tshiū ìm theh
Lāu lâng ìm ke

Kóo tsá tshân tsng ê tshù theh

Tsìng tsin tsē tik á tsò tshiûnn uî

Mā iā tsìng tuā tshiū lâi tòng hong

Sóo í kóng tuā tshiū ìm theh

Lâng nā ū nî huè

Khah buē tshut guā siú tī tshù lāi

Tsiah ē kóng lāu lâng ím ke

我們常說：「家有一老如有至寶。」年輕人外出工作，如果有個長者，可以在家照料大小事情，年輕人也較能安心打拚事業。對於家庭而言，長者就像一棵大樹，能為全家人擋風遮雨，庇蔭子孫。

＊田庄：農村。
＊厝宅：房子。
＊真濟：很多。
＊蔭宅：保護房舍。
＊較袂：比較不會。
＊守佇：守在。
＊蔭家：庇蔭子孫。

91

甘願做牛，免驚無犁通拖也

台灣人眞認命
透風落雨攏愛拚
上山剉柴　落田耕園
掠魚毋驚海水冷酸酸
枵飢失頓無人問
這款精神著是
甘願做牛　免驚無犁通拖

Kam guān tsò gû
Bián kiann bô lê thang thua

Tâi uân lâng tsin līn miā

Thàu hong loh hōo lóng ài piànn

Tsiūnn suann tshò tshâ loh tshân king hn̂g

Liàh hî m̄ kiann hái tsuí líng sng sng

Iau ki sit tǹg bô lâng mn̄g

Tsit khuán tsing sîn tio̍h sī

Kam guān tsò gû bián kiann bô lê thang thua

　　台灣是一個移民社
會，必須自己努力工
作才有飯吃。所以常以
牛自喻，如果自己認命
是牛，就不怕沒有犁可以
拖、沒有田可以耕，不
管上山下海，任何事情
都可以完成。

字詞解釋

＊透風：颱風。
＊剉柴：砍柴。
＊掠魚：抓魚。
＊枵飢：飢餓。
＊失頓：三餐不繼。
＊這款：這種。

93

行入布店內底
新布有染料
會予目睭澀
鹽館攏是鹹
人若講你
位布店入去　對鹽館出來
就是講你鹹閣澀
鹹閣澀誠凍霜

Uì pòo tiàm ji̍p khì
Tuì iâm kuán tshut lâi

Kiânn ji̍p pòo tiàm lāi té
Sin pòo ū ní liāu
Ē hōo ba̍k tsiu siap
Iâm kuán lóng sī kiâm
Lâng nā kóng lí
Uì pòo tiàm ji̍p khì tuì iâm kuán tshut lâi
Tiō sī kóng lí kiâm koh siap
Kiâm koh siap tsiânn tàng sng

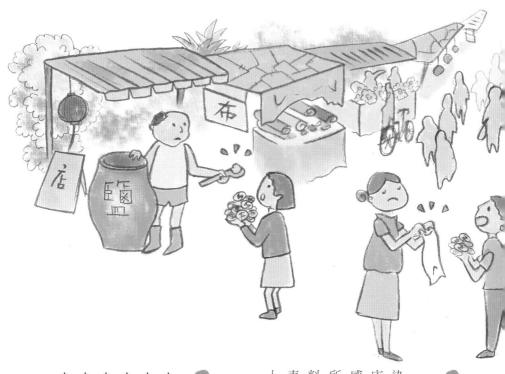

俗諺典故

布店裡常有新染好仍有嗆鼻染劑味的布料，所以，一走進布店裡，眼睛就會產生「澀澀」的感覺。早期鹽館是專賣鹽的場所，而鹽是具「鹹」味的調味料。「澀」與「鹹」在台語中代表「吝嗇」之意，也有人用「搵鹽」（鹹）與「咬薑」（澀）來表示「吝嗇」之意。

字詞解釋

* 位：從。
* 會予：會使。
* 目睭：眼睛。
* 攏是：都是。
* 誠：非常。
* 凍霜：吝嗇。

輯二

♪ 看樂譜

唱囡仔歌

牛牽到北京嘛是牛

CD 01

Gû khan kàu Pak-kiann mā sī gû

作　　詞：康　原
曲／演唱：張啟文

♩ = 100

‖ 3̲6̲ 3̲3̲ 3　3　｜6̲1̲ －　－　｜2̲3̲ 1̲6̲1̲ 6　6　｜3　－　｜

講著阮兜彼　隻　牛　　　拖車犁田　毋　認　輸

Kóng tiòh gún tau hit tsiah gû　　thua tshia lê tshân m̄ jīn su

｜3̲6̲6̇　3̲6̲6̇　｜6̇　3　3　｜3̲6̲ 3̲3̲ 2　3　｜2　－　－　｜

歹　教　好騙　　耳　空　輕　　教袂曉閣勢　變　面

Pháinn kà hó phiàn hīnn khang khin　　kà bē hiáu koh gâu pìnn bīn

｜5̲5̲ 6̲6̲ 6　3　｜5　－　－　｜6̲6̲1̲ 6̲6̲6̇　3　6̇　｜

牽來北京去　學　習　　　戇牛　嘛是袂　改　變

Khan lâi Pak-kiann khì hak sip　　gōng gû mā sī buē kái piàn

｜2̇　6̇　0　0　｜1̲2̲ －　－　－　｜5̲6̲ 6̲6̲3　3　｜3̲5̲ －　－　0　｜

真　是　　　　牛　　　　牽到北京嘛　是　　牛

Tsin sī　　　　gû　　　　khan kàu Pak-kiann mā sī gû

｜5̲6̲ 6̲6̲5　5　｜5̲6̲ －　－　0　‖

牽到北京嘛　是　　牛

Khan kàu Pak-kiann mā sī gû

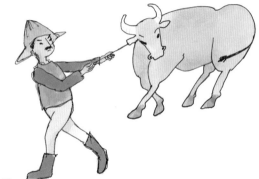

98

一款米飼百樣人

CD 02

Tsit iūnn bí tshī pah iūnn lâng

作　　詞：康　原
曲／演唱：張啟文

♩ = 106

```
‖ 5̲ 6̲ 6̲ 5̲  -   -  | 1   2   3   -  | 3   2   2   1̲ 2̲ | 3̲ 3̲ 3̲ 6̲ 6  | 1 ⌒ 1 - - - |
```
濁水米　　　白　泡　泡　　煮　飯　滾　麋　攏總好落喉

Lô tsuí bí　　pe̍h phau phau　tsú pn̄g kún muê　lóng tsóng hó lo̍h âu

```
| 3   6̲ 1̲ 3   2  | 2   2   3  ⌒ -  | 3   -   -   -  | 3̲ 6̲ 3̲ 6̲ 5   3  | 5 - - - |
```
配魚 佮肉 真 腥 臊　　　　　全款白米來　飼　　大

Phuè hî kah bah tsin tshenn tshau　　kâng khuán pe̍h bí lâi tshī tuā

```
| 1̲ 2̲ 3̲ 2̲ 3   -  | 6̲ 6̲ 2̲ 3̲ 6   -  | 3̲ 5̲ 3̲ 5   5   -  | 1̲ 1̲ 2   3̲ 2̲  -  |
```
有人好心肝　嘛有面歹看　有人戇　直　也有奸 巧

Ū lâng hó sim kuann mā ū bīn pháinn khuànn ū lâng gōng tit iā ū kan khiáu

```
| 2   6   0   0  | 3̲ 6̲ 6̲ 5̲ 6   3̲ 6̲ | 6̲ 1̲  -   -   0  ‖
```
真　是　　　一款米 飼　百樣人

Tsin sī　　　tsit khuán bí tshī pah iūnn lâng

生的园一邊，養的恩情較大天

CD 03
♩ = 100

Sinn ê khǹg tsit pinn
Iúnn ê un tsîng khah tuā thinn

作　詞：康　原
曲／演唱：張啟文

‖ 3　**6 1** 2　**1 2** ∣ 3　　3　　2　　– ∣ **1 2 1 3** 3　　**3 2** ∣ 6　　1　　**6 1** – ∣

阮　爸　的　老爸　踮　永　靖　　　　將　伊賣去海　口　食　番　薯

Gún pâ ê　lāu pē tiàm Íng-tsīng　　tsiong i buē khì hái kháu tsiàh han tsî

∣ 3　**6 1** 6　　1 ∣ 6　　–　　–　　– ∣ 1　　6　　3　　**3 2** ∣ 3　　–　　–　　– ∣

本　來　是　嚴　姓　　　　　後　來　改　姓　康

Pún lâi sī　giâm　sènn　　　　āu　lâi　kái　sènn　　khng

∣ **3 3** 6　6　3 ∣ 6　　–　　–　　– ∣ **5 5** **6 5** **3 5** 6 ∣ **6 5** –　　–　　– ∣

有一工　阮　問　　伊　　　　生父養爸誰　較　　好

Ū tsit kang gún mn̄g i　　　senn hū iúnn pē siâng khah hó

∣ 2　　3　　0　　0 ∣ **3 3** **3 6** 3　　– ∣ **6 5** **5 3** **5 6** 3 ∣ 6　　–　　–　　0 ‖

伊　講　　　　生的园一　邊　　　養的恩情　較　大　天

I　kóng　　　senn ê khǹg tsit pinn iúnn ê un tsîng khah tuā thinn

100

惜花連盆，愛囝連孫

CD 04

Sioh hue liân phûn
Ài kiánn liân sun

作　詞：康　原
曲／演唱：張啟文

♩ = 106

‖ 2̲3 6̲6 6　－ | 3　3　2̲3 3 | 0　0　0　0 | 3　6̲6 2̲3 3̲2 |

華語有一句　　「愛屋及屋」　　　　意　思是台語講的

Huâ gí ū tsit kù　「愛屋及屋」　　　ì sù sī tâi gí kóng ê

| 3　3　1　6̲1 | 3　3　2　3 | 3　－　－　－ | 6　5　3̲5 － |

惜 花 連 盆 愛 囝 連 孫　　　愛 花 叢

Sioh hue liân phûn ài kiánn liân sun　　ài hue tsâng

| 1　2　1̲2 3 | 6　－　－　－ | 3　2̲2 2　3 | 1̲2 －　－　－ |

連 花 盆 攏 愛　　　愛 家己的 囝 兒

Liân hue phûn lóng ài　　ài ka kī ê kiánn jî

| 6　2̲3 6　6̲ | 6　－　3　6̲6 | 3　3　6　5 | 1̲6 －　－　－ ‖

和 孫仔嘛 愛　　這 就是 世 間 的 道 理

Hām sun á mā ài　　tse tiō sī sè kan ê tō lí

雙手抱囝兒，則知爸母時

CD 05

Siang tshiú phō kiánn jî
Tsiah tsai pē bú sî

作　　詞：康　原
曲／演唱：張啟文

♩ = 100

‖ 1· 2 3 5 | 6 5 3 － | 2· 3 2 1 | 6 1 2 － |

細　漢做人　的　囝　兒　　袂　曉幸　福　的　滋　味

Sè　hán tsò lâng　ê　kiánn jî　　buē hiáu hīng hok　ê　tsu bī

| 2 5 5 6 | 1 2 3 5 | 6 6 5 3 － | 2· 3 5 3 |

嘛母知　爸　母　養育　咱的辛　苦　　予　咱平　平

Mā m̄ tsai　pē bú ióng io̍k　lán ê sin khóo　　hōo lán pîng pîng

| 2 3 2 6 | 1 － － － | 3 3 1 5 5 6 | 3 3 3 5 － － |

安安過日　子　　　有一　工家己　做　序大人

An an kuè jit　tsí　　ū tsit　kang ka kī tsò sī tuā lâng

| 1 1 2 3 2 3 | 1 2 － － － | 3 3 3 3 6 | 5 1 6 1 |

抱著親生的　囝　兒　　才了解過　去　爸　母　的　苦

Phō tio̍h tshin sinn ê kiánn jî　　tsiah liáu kái khuè khì pē bú　ê　khóo

| 1 － － － | 1 － － 0 ‖

心

Sim

102

兄弟仝心，烏塗變黃金

CD 06

Hiann tī kâng sim
Oo thôo piàn n̂g kim

作　　詞：康　原
曲／演唱：張啟文

♩ = 106

‖ 3 5 6 5 5　3 5 ｜ 5　－　－　－ ｜ 6 3 2 3 3　3 ｜ 3 2　－　－ ｜

一个好的家　庭　　　　　父母慈悲閣　疼　囝

Tsit ê hó ê　ka tîng　　　　pē bú tsû pi koh thiànn kiánn

｜ 3 3 3 6 3　2 ｜ 2　－　－　－ ｜ 3 6 6　5 6 6 ｜ 5　－　－　－ ｜

囡仔有孝閣　聽　　話　　　大姊愛　牽教小　弟

Gín á iú hàu koh thiann uē　　tuā tsí ài khan kà sió tī

｜ 3 2 6　6　3 ｜ 2 3 2　－　－ ｜ 5 5 3 3 6　3 ｜ 6　－　－　－ ｜

小弟嘛著　惜　妹　仔　　　兄弟若是攏　仝　心

Sió tī mā tiòh sioh　mē á　　hiann tī nā sī lóng kâng sim

｜ 5 6 6 5 5　3 5 ｜ 6 6 3 2 6　3 2 ｜ 6　6　1　－ ｜ 1　－　－　0 ‖

溝仔底的烏　塗　　嘛也變成有　價值的　黃　金

Kau á té ê oo　thôo　mā iā piàn sîng ū kè tàt ê n̂g kim

拍虎掠賊著親兄弟

Phah hóo liáh tshát tióh tshin hiann tī

作　詞：康　原
曲／演唱：張啟文

CD 07

♩= 100

‖ 3̲3̲ 3　6̲1̲ 1̲1̲ | 3̲3̲ 2　2　－ | 2̲3̲ 3　2̲2̲ 2 |

世間　有情義的　結拜兄　弟　　　關公　　劉備

Sè kan　ū tsîng gī ê kiat pài hiann tī　Kuan kong Lâu pī

| 2̲3̲ 6　1　6 | 6　－　－　－ | 1　6̲1̲ 6　6 | 6　1　3　－ |

張飛是　無　仝　姓　　　　雖　然　毋　是　　仝　日　生

Tiunn hui sī bô kâng sènn　　sui jiân m̄　sī　kâng jit senn

| 3　3̲5̲ 3̲5̲ 5̲5̲ | 3̲6̲ 6　3　5 | 6̲5̲ －　－　－ |

為　情　為義　　會使　仝　日　死

Uī tsîng uī gī　　ē sái　kâng jit　sí

| 1̲3̲ 3̲2̲ 2̲2̲ 1 | 1　2　3̲2̲ － | 2　－　－　－ |

仝母生的兄弟著　仝　生　死

Kâng bú senn ê hiann tī tióh kâng senn sí

| 3̲3̲ 3　0　0 | 3̲3̲ 3　6̲1̲ 6 | 6　6̲6̲ 6　－ | 6　－　－　0 ‖

所以講　　　拍虎　掠賊著　親　兄　弟

Sóo í kóng　　phah hóo liáh tshát tióh tshin hiann tī

104

牛牢內觸牛母

CD 08

Gû tiâu lāi tak gû bó

作　詞：康　原
曲／演唱：張啟文

♩ = 106

‖ 3　6　6 1　－ │6 3　3 6　3 2　－ │1 6　3 2　3　　2 │

細　漢　時　　爸母教示阮　　兄弟姊妹愛　和

Sè　hàn　sî　　pē bú kà sī gún　　hiann tī tsí muē ài hô

│3 2　－　3 2　3 3 │6 1　－　－　－ │6 1　2 3　6　－ │

好　　鬥陣去迌　迌　　　互相相照顧

Hó　　tàu tīn khì tshit thô　　hōo siōng sīo tsiàu kòo

│5 6　6 6　5　－ │3 2　3 6　3 2　－ │3　6 6　6 3　1 1 │

阿兄顧小弟　　小妹敬大　姊　做　代誌袂使來推

A hiann kòo sió tī　sió muē kìng tuā tsí　tsò tāi tsì buē sái lâi thue

│6 1　－　－　－ │3 6 3　　5 5 5 │6　5　6 5　－　│5　－　－　0 ‖

辭　　　袂當佇　牛牢內　觸牛　母

Sî　　　buē tàng tī gû tiâu lāi tak gû　bó

105

天頂是天公，人間是母舅王

CD 09

♩= 100

Thinn tíng sī thinn kong
Lîn kan sī bú kū ông

作　　詞：康　原
曲／演唱：張啟文

‖ 6 6 6 3 3　　3 3 ｜ 6 1 6　　1　－　｜ 3 6 6　　－　－　｜

若是問阮講　世間　誰　上　大　　阮會應

Nā sī mñg gún kòng sè kan siâng siōng tuā gún ē ìn

｜ 5 6 3 5 3　　5　｜ 6　－　2 3 6 1 ｜ 6　3 6 6 1 － ｜

天頂上大是　天　　公　　人間上大　是　母舅王

Thinn tíng siōng tuā sī thinn kong lîn kan siōng tuā sī bú kū ông

｜ 3 3 6 2 3 3　6 ｜ 3 2　－　－　－ ｜ 3 2 2　6 1 － ｜

所以外甥仔咧　娶　某　　　請人客　時

Sóo í guē sing á leh tshuā bóo　　　tshiánn lâng kheh sî

｜ 3 2 6 3 5　5　｜ 6　－　－　0 ‖

母舅就欲坐　大　　位

Bú kū tiō beh tsē tuā uī

在家日日好，出外朝朝難

CD 10

♩= 106

Tsāi ka jit jit hó
Tshut guā tiau tiau lân

作　詞：康　原
曲／演唱：張啟文

‖ 3　3　3̲5̲ 5 │ 5　－　－　－ │ 3　5̲6̲ 5　6 │ 5　－　－　－ │

厝　是　人　的　岫　　　　　上　溫暖的　所　在

Tshù sī lâng　ê　siū　　　　　siōng un luán ê sóo　tsāi

│ 1̲1̲ 3̲2̲ 1　－ │ 3　6̲6̲1̲ 6̲　6 │ 3̲2̲ 2　2　－ ⌒2 │ 2　－　－　－ │

若是出外去　　　做　任何　代　誌　攏無方　便

Nā sī tshut guā khì　tsò　jīm　hô　tài tsì　lóng bô hong piān

│ 3̲3̲ 3　0　0 │ 3̲6̲ 3̲3̲ 6̲5̲ － │ 3̲2̲ 2̲2̲ 6̲1̲ － │ 6̲6̲ 2　3　－ │

所以講　　　　在家日日好　　出外朝朝難　　嘛有人　講

Sóo í kóng　　　tsāi ka jit jit hó　　tshut guā tiau tiau lân　mā ū lâng kóng

│ 6̲3̲ 3̲6̲ 3̲2̲ － │ 6̲5̲ 6　6　5 │ 6̲5̲ －　－　－ ⌒5 │ 5　－　－　0 ‖

在家向爸母　　出外愛　靠　朋　友

Tsāi ka ǹg pē bú　　tshut guā ài khò pîng iú

叫豬叫狗毋值家己走

CD 11

Kiò ti kiò káu m̄ tȧt ka kī tsáu

作　詞：康　原
曲／演唱：張啟文

♩ = 100

‖ 3　66̲1̲ 6　6 ｜ 6̲3̲ 3̲2̲ 2　－ ｜ 6̲3̲ 3̲6̲ 6‿　1 ｜

做　任何代　誌　　著愛靠家己　　　袂使向別人

Tsò jīm hô tāi tsì　　tiȯh ài khò ka kī　　buē sái ǹg pat lâng

｜ 3̲3̲ 3̲2̲ 6̲6̲ 6̲1̲ ｜ 1　－　6̲3̲ 6̲3̲ ｜ 2　2̲6̲ 6　6̲1̲ ｜

所以咱的序大人　　　　用豬用狗　來　稱呼外　人

Sóo í lán ê sî tuā lâng　　iōng ti iōng káu lâi tshing hoo guā lâng

｜ 1　－　3̲6̲ 3 ｜ 0　0　6̲6̲ 6̲6̲ ｜ 3　3̲6̲ 5　3 ｜ 6̲5̲ －　－　－ ｜

才會講　　　叫豬叫狗　毋　值得家　己　　走

Tsiah ē kóng　　kiò ti kiò káu m̄ tȧt tit ka　kī　　tsáu

｜ 3̲3̲ 3̲3̲ 6̲ 6̲3̲ ｜ 6　5　1̲6̲‿ －　｜ 6　－　－　0 ‖

叫豬叫狗毋　值得　家　己　走

Kiò ti kiò káu m̄ tȧt tit ka kī　tsáu

108

釣魚掠鳥，某囝餓死了了

CD 12

♩ = 106

Tiò hî liáh tsiáu
Bóo kiánn gō sí liáu liáu

作　詞：康　原
曲／演唱：張啟文

‖ 3　6 6　1　6　│6　1　—　—　│3　3　6 1 2　│3　—　—　—　│

過　去的農　業　社　會　　　靠　種　田　為　生

Kuè khì ê lông giáp siā huē　　　khò tsìng tshân uî sing

│3 3 6 6 6　3 5│6　3　6　—　│5　5　5　—　│5　—　—　—　│

若是欲靠釣　魚　佮　掠　鳥　　來　生　活

Nā sī beh khò tiò hî　kah liáh tsiáu　　lâi sing uáh

│1　2 3 2　—　│2　1 2 2　1 2│2　6　—　—　│3 3 3　—　—　│

是　無法度　維　持　家　庭　經　濟　　　所以講

Sī bô huat tōo　　uî tshî　ka tîng　king tsè　　　sóo í kóng

│3　6 1 6　3 2│2　—　—　—　│3 3 3　5 1 1　│1 6　—　—　│

釣　魚　掠　鳥　　　某仔囝　餓死了　了

Tiò hî liáh　tsiáu　　bóo á kiánn gō sí liáu liáu

│6　—　—　0　‖

109

一人一家代，公媽隨人拜

CD 13

Tsit lâng tsit ke tāi
Kong má suî lâng pài

作　詞：康　原
曲／演唱：張啟文

♩= 100

‖ <u>3 5</u> 6　<u>3 5</u> 5　| 6　－　－　－　| <u>3 3</u> 3　6　5　| 5　<u>3 5</u> 3　6　|

人　佮　人　中　間　　　　　定　定　會　發　生　交　纏　袂　清

Lâng kah lâng tiong kan　　　　tiānn tiānn ē huat sing kau tînn buē tshing

| 5　3　3　－　| <u>3 3</u> <u>323</u> 6　<u>3 2</u> | 2　－　－　－　| <u>3 5</u> 3　<u>3 5</u> － |

的　代　誌　　所以祖先會　講　　　　魚　還　魚

Ê　tāi　tsì　　sóo í tsóo sian ē kóng　　hî　huân hî

| <u>6 1</u> 6　<u>6 1</u> － | 1　－　－　－　| <u>6 6</u> 6　3　－　| <u>3 5</u> <u>3 5</u> 5　－ |

蝦　還　蝦　　　　　　抑是會　講　　一　人　一　家　代

Hê　huân hê　　　　iah sī ē kóng　　tsit lâng tsit ke tāi

| 2　3　1　1　| 6　－　－　－ | 6　－　－　0 ‖

公　媽　隨　人　拜

Kong má suî lâng　pài

細漢偷挽匏，大漢偷牽牛

CD 14

♩ = 106

Sè hàn thau bán pû
Tuā hàn thau khan gû

作　詞：康　原
曲／演唱：張啟文

‖ 3̱3 3　6̱6̱ 6　| 6　－　－　－　| 3　3̱2̱ 2　3　| 2　－　－　－　|

囡仔做　毋著代　誌　　　　　愛　馬上　教　示

Gín á tsò m̄ tiȯh tāi　tsì　　　ài má siōng　kà　sī

| 3̱6̱ 2̱2̱ 3　2̱ | 2　－　6̱3̱ 3̱1̱ | 3　6　6　－ | 6　－　－　－　|

改進伊的錯　誤　　　袂使養成 歹 習　慣

Kái tsìn i　ê tshò gōo　　bē sái ióng sîng pháinn sip kuàn

| 6̱3̱ 6　5　6　| 3̱3̱5̱ 5　5̱6̱5 | 0　　0　| 6̱6̱ 3̱2̱6 6 |

細漢去 偷 挽　別人 的　匏　　　　大漢以後就　會

Sè hàn khì thau bán pȧt lâng ê pû　　　tuā hàn í āu tiō ē

| 3　2̱2̱ 6̱6̱1̱ 1　| 6̱1̱　－　－　－　‖

去　偷牽別人的　牛

Khì thau khan pȧt lâng ê gû

倖豬攑灶，倖囝不孝

CD 15

Sīng ti giâ tsàu
Sīng kiánn put hàu

作　詞：康　原
曲／演唱：張啟文

♩ = 100

‖ 2　6̣ 6̣ 3̣ 3̣ 2̣ 3̣ 1 | 2　－　－　－ | 6⌒3̣ 3̣ 5̣ 6 6 | 6　3̣ 6 6　5 |

倖　就是放鬆無教　示　　　　你　若將豬仔　　放　入去灶　跤

Sīng tiō sî pàng sang bô kà sī　　　lí　nā tsiong ti á　pàng jip khì tsàu kha

| 5　－　－　－ | 1　6̣ 6̣ 6　3̣ 2 | 6　－　3　6̣ 1 | 3　6　－　－ |

內　　　　　伊　著會將　你的　灶　　拎　予　倒　去

Lāi　　　　　i　tiòh ē tsiong lí ê tsàu　　lòng hōo tó khì

| 3̣ 3̣ 6̣ 6̣ 2　3 | 2　－　－　－ | 6̣ 6̣ 3̣ 2 6　6 | 3̣ 2⌒　－　－ |

囝仔若是無　教　　示　　　　大漢變成浪　蕩　囝

Gín á nā sī bô kà　　sī　　　tuā hàn piàn sîng lōng tōng kiánn

| 3̣ 6 6　6　3̣ 5 | 5̣ 5̣ 6̣ 3 6　6 | 6̣ 5　－　－　－ | 6̣ 6̣ 3̣ 2 5　－ |

自古　　以　來　嚴爸才會出　孝　　子　　　　就是這个道

Tsū kóo í　lâi　giâm pē tsiah ē tshut hàu tsú　　　tiō sī tsit ê tō

| 1̣ 6　－　－　0 ‖

理

Lí

囡仔人，有耳無喙

CD 16

♩ = 106

作　詞：康　原
曲／演唱：張啟文

Gín á lâng
Ū hīnn bô tshuì

‖ 3 3 1̲6̲ 2　2 ｜2　－　－　－｜2　2̲2̲ 2　6｜6̲1̲ －　－　－｜

古早專制的　時　代　　　無　言論的　自　由

Kóo tsá tsuan tsè ê sî　tāi　　　bô　giân lūn ê tsū　iû

｜6　6̲1̲ 3̲6̲ 1̲1̲｜1　－　3̲3̲ 3̲5̲｜6　6̲5̲ －　－｜2　6̲3̲6̲ 1｜

佇　白色恐怖的時　陣　　　序大人　教　咱　　　飯　會使亂　食

Tī pėh sik khióng pòo ê sî tsūn sī tuā lâng kà　lán　　　pn̄g ē sái luān tsiàh

｜2　6̲3̲6̲ 3̲2̲｜0　　0　｜3̲3̲ 6̲1̲ 2̲2̲ 3｜6̲3̲ 6̲2̲ 3̲6̲ 6｜

話　袂使亂　講　　　　　　囡仔人　干若聽　袂使共話講出去

Uē　bē sái luān kóng　　　gín á lâng kan nā thiann　bē sái kā uē kóng tshut khì

｜6　－　－　－｜3̲6̲3 　－　－｜3̲3̲ 6̲1̲ 6̲1̲ 1｜6　－　－　－‖

　　　　　　　　　才會講　　　囡仔人　有耳無　喙

　　　　　　　　　Tsiah ē kóng　　　gín á lâng ū hīnn bô tshuì

在家從父，出嫁從夫

CD 17

♩= 100

Tsāi ka tsiông hū
Tshut kè tsiông hu

作　詞：康　原
曲／演唱：張啟文

‖ 6　36 1　23 ∣ 33 2　－　－ ∣ 31 1　63 3 ∣ 2　2　－　－ ∣

未　出嫁的　查某　囡仔　　　　愛聽　爸母　　的　話

Bī tshut kè ê tsa bóo gín á　　　ài thiann pē bú　　ê　uē

∣ 61 6　33 2 ∣ 32 　－　－ ∣ 63 65 6　5 ∣ 53 5　5　－ ∣

老爸是　一家之　　主　　　　出嫁以後愛　聽　翁婿的　話

Lāu pē sī it ka tsi　　tsú　　　tshut kè í āu ài tsiann ang sài ê uē

∣ 3　66 21 1 ∣ 2　－　3 ∣ 62 ∣ 2　12 3　2　12　－　23 3 ∣

這　就是農業社　會　女　性的　三　從　四　德　　　　男尊

Tse tiō sī lông giáp siā huē　lú　sìng ê　sam tsiông sù tik　　　　lâm tsun

∣ 33 2　6　5 ∣ 66　6　－　－ ∣ 6　－　－　0 ‖

女卑的　封　建　觀　念

Lú pi ê hong kiàn kuan liām

114

在生無人認，死了一大陣

Tsāi senn bô lâng jīn
Sí liáu tsit tuā tīn

作　詞：康原
曲／演唱：張啟文

‖ 6̲6̲ 5̲5̲ 5　6̲3̲ | 3̲5̲ -　-　- | 3̲3̲5̲ 6̲3̲ 3　- | 1̲1̲ 1　2̲3̲ 3 |

古早時代的　好額　人　　　　　有錢　閣有勢　　定定娶　三妻四

Kóo tsá sî tāi ê hó giȧh lâng　　　ū tsînn koh ū sè　　tiānn tiānn tshuā sam tshe sù

| 2　-　-　- | 2　2̲6̲ 3　6̲1̲ | 1　-　-　- | 6̲1̲ 3̲2̲ 2　2 | 2 - - - |

妾　　　　生　真濟囝　兒　　　　　食老破病的　時　　陣

Tshiap　　　senn tsin tsē kiánn jî　　　tsiȧh lāu phuà pīnn ê sî tsūn

| 3　6̲1̲ 3̲2̲ 3̲6̲1̲ | 2　3　6̇　- | 3̲3̲ 3̲2̲ 3　6̲1̲ | 3̲2̲ 2̲2̲ 3̲2̲ - |

囝　兒　攏無探頭　來　照　顧　　　過往了後囝　兒　　轉來分財產

Kiánn jî lóng bô thàm thâu lâi tsiàu kòo kuè óng liáu āu kiánn jî tńg lâi pun tsâi sán

| 3　3　3　-　- | 6̲3̲ 2̲2̲ 2　- | 3　3̲2̲ 5̇　5̇ | 6̇　-　-　0 ‖

才　會　講　　　在生無人認　　死　了　一　大　陣

Tsiah ē kóng　　　tsāi senn bô lâng jīn sí　liàu tsit tuā　tīn

三代粒積，一代開空

CD 19

Sann tāi liȧp tsik
Tsit tāi khai khang

作　　詞：康　原
曲／演唱：張啟文

♩ = 100

‖ 5̲5̲ 3̲5̲ 6̲6̲ 5̲3̲ | 3̲5̲ － 3̲2̲ 2̲2̲ | 6̲1̲ － － － |

勤勤儉儉過了三代　人　　累積的錢　財

Khîn khîn khiām khiām kuè liáu sann tāi lâng luí tsik ê tsînn tsâi

| 1̲1̲ 1̲2̲ 1　2̲3̲ | 3̲2̲ － － － | 3　2̲1̲ 1̲2̲ 3 | 6　3̲5̲ 6　3 |

一代人　就　開了　了　　　　這　親像有人講　趁　錢　若　像

Tsit tāi lâng tiō khai liáu liáu　　tse tshin tshiūnn ū lâng kóng thàn tsînn ná tshiūnn

| 6　6　5　－ | 2　1̲2̲ 2　1 | 3　2　3　－ ⌢3 | 3 － － － |

龜　跙　壁　　開　錢　親　像　　水　崩　山

Ku peh piah　　khai tsînn tshin tshiūnn tsuí pang suann

| 3̲3̲ 6̲1̲ 6̲6̲ 2 | 2　3̲2̲ － － | 1 3̲2̲ － － |

祖先留　落來的　財　產　　　袂當

Tsóo sian lâu loh lâi ê tsâi sán　　bē tàng

| 5　5　3　5 | 3　5　5　6 ⌢6 | 6 － － 0 ‖

三　代　粒　積　一　代　開　空

Sann tāi liȧp tsik　　tsit tāi khai khang

116

起厝動千工，拆厝一陣風

CD 20

Khí tshù tāng tshian kang
Thiah tshù tsit tsūn hong

作　　詞：康　原
曲／演唱：張啟文

♩= 106

```
‖ 3  63 3   61 | 6  -  -  -  | 3   3    63 2 | 32 -  -  |
```

咱　若欲起　一　間　厝　　　　　　　位　拍　　地基開　　始

Lán nā beh khí tsit king tshù　　　uì　phah tē ki khai　sí

```
| 36 26 2   3 | 3   1   61 - | 3 3 3  -  -  | 36 62 3  -  |
```

愛用真濟時　間　佮　工　人　　　所以講　　　　　　起厝動千工

Ài iōng tsin tsē sî kan kah kang lâng　　sóo í kóng　　khí tshù tāng tshian kang

```
| 33 66 3   -  | 53 33 6  -  | 33 23 6   31 | 6  -  -  -  |
```

若是欲拆厝　　　親像一陣風　　　短短時間就　解決　矣

Nā sī beh thiah tshù tshin tshiūnn tsit tsūn hong té té sî kan tiō kái kuat ah

```
| 3   66 3  -  | 32 23 61 - | 65 66 6   -  | 6  -  -  0 ‖
```

這　就是講　　　建設真困難　　　破壞較簡單

Tse tiō sī kóng　　kiàn siat tsin khùn lân　phò huāi khah kán tan

117

無某無猴，穿衫破肩頭

CD 21

Bô bóo bô kâu
Tshīng sann phuà king thâu

作　　詞：康　原
曲／演唱：張啟文

♩ = 100

‖ <u>1 2</u> <u>2 2</u> <u>1 2</u> - | <u>3 3</u> <u>3 3</u> 2 - | <u>3 6</u> <u>1 6</u><u>1 6</u> 6 1 |

一个查埔人　　　伨某去散步　　　看著江湖　術　士

Tsit ê tsa poo lâng　kah bóo khì sàm pōo　khuànn tiòh kang ôo sùt sū

| <u>3 1</u> 3 3 | <u>6 1</u> - - - | <u>3 5</u> 6 <u>6 3</u> <u>6 6</u> | <u>3 5</u> - - - |

耍猴戲　咧趁　　錢　　　用個某　去換彼隻　猴

Sńg kâu hì leh thàn tsînn　　iōng in bóo khì uānn hit tsiah kâu

| <u>3 6</u> <u>3 2</u> <u>6 1</u> <u>3 6</u> | 6 - - - | <u>3 2</u> <u>2 3</u> 3 2 | <u>6 1</u> - - - |

轉厝以後猴　落跑　　　　變成無某伨　無　　猴

Tńg tshù í āu kâu làu phâu　　piàn sîng bô bóo kah bô kâu

| <u>5 6</u> <u>6 6</u> 3 - | <u>3 3</u> <u>6 3</u> 3 6 | <u>5 6</u> - - 0 ‖

無某好照顧　　　所以穿衫破　肩　頭

Bô bóo hó tsiàu kòo sóo í tshīng sann phuà king thâu

魚趁生，人趁胝

Hî thàn tshinn
Lâng thàn tsínn

CD 22
♩= 106
作　　詞：康　原
曲／演唱：張啟文

‖ 3　6 6　3　－　｜6 1　3 6　6　2 3｜3　6　3　－　｜3　－　－　－　｜

生　就是鮮　　魚　愛食現　撈仔　才　會　鮮

Tshinn tiō sī tshinn　hî　ài tsiàh hiān lâu á　tsiah ē tshinn

｜3 3　5 6　6 6　5　｜5　－　－　－　｜6 3　3 6　3　3　｜3 2　－　－　－　｜

若是查某囡仔　　　　想欲出嫁愛　趁　　胝

Nā sī tsa bóo gín á　　　siūnn beh tshut kè ài thàn tsínn

｜3　6 6　1　6　｜3　3　6 1　－　｜1　－　－　－　｜3 3　3　0　0　｜

胝　就是年　幼　閣　少　年　　　　　　　所以講

Tsínn tiō sī nî iù　koh siàu　liân　　　　sóo í　kóng

｜6 1　3　3　－　｜3 5　6　6 5　－　｜5　－　－　0　‖

魚　趁　生　　人　趁　胝

Hî thàn tshinn　lâng thàn tsínn

好田地，毋值好子弟

Hó tshân tē
M̄ tàt hó tsú tē

作　　詞：康　原
曲／演唱：張啟文

♩= 100

‖ 5　3　3　5　│3　5　5　－　│6̲3̲ 6̲5̲ 5　6　│5　－　－　－　│

農　業　社　會　有　田　地　　　表示好額財　產　濟

Lông giàp siā huē　ū tshân tē　　piáu sī hó giàh tsâi sán tsē

│6　6̲1̲ 6　1　│3　3　2　－　│2̲3̲ 6̲6̲ 3　6　│6　－　－　－　│

有　錢　若　無　好　子　弟　　　開了就是歹　序　細

Ū　tsînn nā bô　hó tsú tē　　khai liáu tiō sī pháinn sī sè

│3̲3̲3　3　2　│2　－　－　－　│3　3̲6̲ 6　6　│5　－　－　0　│

所以講　好　田　地　　　　毋　值得好　子　弟

Sóo í kóng hó tshân tē　　　m̄　tàt tit hó tsú　tē

120

娶著施黃許，敬如天公祖

CD 24

♩ = 106

Tshuā tiȯh si n̂g khóo
Kìng lû thinn kong tsóo

作　　詞：康　原
曲／演唱：張啟文

‖ 3̲6 3　5　3　|3　－　－　－　|6̲6̂6　6　3̲5̲|6　6　5　3̲5̲|

鹿港有　三　大　姓　　　姓施　姓黃　姓許　的　人

Lȯk-káng ū sann tuā sènn　　sènn si　sènn n̂g　sènn khóo ê　lâng

|6　5　5　－　|5　－　1̲1̲ 1̲1̲|1　3　2　3̲2̲|2　－　6̲6̂6　|

攏　真　濟　　　　若是娶著　鹿　港　查　某　　　姓施

Lóng tsin tsē　　　　nā sī tshuā tiȯh Lȯk-káng tsa bóo　　sènn si

|6　3̲5̲6　6̲5̲|1　3　3̲2̲　－　|3̲3̲6　6　－　|1̲6̲6̲6̲2　2　|

姓黃姓許　著對某　　較客氣　咧　　　親像服侍天　公

Sènn n̂g sènn khóo tiȯh tuì bóo khah kheh khì leh tshin tshiūnn hȯk sāi thinn kong

|3̲2̲　－　－　－　|6　6̲1̲2　2　|2　2̲3̲6　1　|6　3　3̲6̲　－　|

祖　　　　　　若無個的　　公　族仔會　來　　擤你　算數

Tsóo　　　　　nā bô in ê　　kong tsȯk á ē　lâi　　tshuē lí sǹg siàu

|3̲2̲6　3　6　|1̲6̲　－　－　0　‖

彼陣著　歹　排　改

Hit tsūn tiȯh pháinn pâi kái

仝攏彰化人，姓攏無相仝

CD 25

♩ = 100

Kâng lóng Tsiong-huà lâng
Sènn lóng bô sio kâng

作　　詞：康　原
曲／演唱：張啟文

‖ 3　6̲5̲ 6　6 | 6̲5̲ − − − | 6　6̲1̲ 3　6 | 6̇ − − − |

鹿　港　施　了　了　　社　頭　蕭　一　半

Lȯk-káng si liáu liáu　　Siā-thâu siau tsit puànn

| 6　3　6　6̇ | 6̲1̲ − − − | 2　1̲2̲ 6　3 | 6̇ − − − |

大　村　賴　賴　趖　　溪　湖　巫　煞　煞

Tāi-tshun luā luā　sô　　Khe-ôo bū sà sà

| 3　3̲5̲ 5　6 | 6̇ − − − | 3　3　1　6 | 1̇ − − − |

二　林　洪　半　天　　福　興　粘　一　概

Lī-lîm　âng puànn thinn　　Hok-hing liâm tsit kuėh

| 3　6̲1̲ 3　6̇ | 6̲1̲ − − − | 6̲3̲ 6　2　3 | 1̲2̲ − − − |

竹　塘　詹　一　筒　　仝　攏　是　彰　化　人

Tik-tn̂g tsiam tsit tâng　　kâng lóng si Tsiong-huà lâng

| 6̲3̲ 6　6̲5̲ 5 | 3̲5̲ − − − ‖

若　會　攏　姓　無　相　仝

Ná ē lóng sènn bô sio kâng

毋通閹雞趁鳳飛

CD 26

Ṃ thang iam ke thàn hōng pue

作　詞：康　原
曲／演唱：張啟文

♩ = 106

```
‖ 5·  3 5  6 5 | 6 5 6 6 5  –  | 3 5 5  6 5 3  | 5  5  –  – |
   鳳   是天 頂   飛的鳥仔        予人   看著會  欣 羨
   Hōng sī thinn tíng   pue ê tsiáu á      hōo lâng khuànn tiȯh ē  him siān
```

```
| 2 3 6  2  3 | 1 2  –  – | 2  1 3 2  3 2 | 6  –  – |
   閹雞佇 塗 跤  行       是   無  仝款的 世  界
   Iam ke tī thôo kha kiânn       sī   bô   kâng khuán ê sè kài
```

```
| 3 6 3 6 5  6 | 6  3  6  – | 2 2 3  6 1 2 | 2  –  – |
   袂使想欲閹 雞  趁  鳳 飛      家己愛  認清身  分
   Bē sái siūnn beh iam ke thàn hōng pue    ka kī ài līn tshing sin hūn
```

```
| 3 3 3 3 6  6 | 6  –  –  – ‖
   了解本身的 力  量
   Liáu kái pún sin ê lik  liōng
```

一个某，較贏三个天公祖

CD 27

Tsit ê bóo
Khah iânn sann ê thinn kong tsóo

作　詞：康　原
曲／演唱：張啟文

♩ = 100

‖ 3　32 21 1 │ 2　－　－　－ │ 22 12 36 3 │ 2　－　－　－ │

古　早的農業社　　會　　　　田莊人　普遍散　　赤

Kóo tsá ê lông giáp siā huē　　　tshân tsng lâng phóo phiàn sàn tshiah

│ 11 66 61 － │ 22 33 61 2 │ 3　23 3　－ │ 3　－　－　－ │

生活有問題　　查埔囝仔立業成　家　無簡單

Sing uáh ū būn tê　tsa poo gín á lip giáp sîng ke bô kán tan

│ 33 55 3　35 │ 16 －　－　－ │ 13 12 2　－ │ 12 6　－　－ │

若有機會娶　一个　某　　　著愛共伊惜　　共伊疼

Nā ū ki huē tshuā tsit ê bóo　tióh ài kā i sioh　　kā i thiànn

│ 33 3　－　－ │ 12 32 －　－ │ 65 55 5　5 │ 65 －　－　－ │

所以講　　　一个某　　較贏三个天　公　祖

Sóo í kóng　　　tsit ê bóo　khah iânn sann ê thinn kong tsóo

用伊的塗，糊伊的壁

CD 28

♩ = 106

Iōng i ê thôo
Kôo i ê piàh

作　詞：康　原
曲／演唱：張啟文

‖ 2̲3̲ 3̲3̲ 3　3 | 3　－　－　－ | 6̲6̲ 1̲6̲ 2　3̲2̲ | 3　2　3̲2̲　－ | 2 – – – |

　查某囝仔欲　結　　婚　　　　若有收著男　方的　聘　金　禮

　Tsa bóo gín á beh kiat hun　　　nā ū siu tiòh　lâm hong ê phìng kim lé

| 6̲3̲ 3̲3̲ 3　6 | 3̲2̲ 3　－　－ | 3̲3̲ 2̲3̲ 2　2 | 3　3　6̲1̲ － |

　用這禮金去　辦　　嫁　粧　　女方無閣加　開　半　點　錢

　Iōng tse lé kim khì　pān kè tsng　　lú hong bô koh ke khai puànn tiám tsînn

| 3̲6̲ 3　－　－ | 3　5̲5̲ 3　5 | 6　6̲6̲ 6　－ | 6　－　－　0 ‖

　咱著講　　　　用　伊的塗　　糊　伊的壁

　Lán tiòh kóng　　iōng　i ê thôo　　kôo　i ê piàh

125

一蕊好花插牛屎

CD 29

♩ = 100

Tsit luí hó hue tshah gû sái

作　　詞：康　原
曲／演唱：張啟文

‖ <u>5 6</u> <u>6 6</u> 5　3 ｜ 6　－　－　－ ｜ 5　6　3　5 ｜ 3　－　－　－ ｜

　查某囡仔親　像　　花　　　　牛　屎　是　塗　糞

　Tsa bóo gín á tshin tshiūnn hue　　gû　sái　sī　thôo　pùn

｜ <u>2 3</u> <u>3 3</u> 3　<u>3 6</u> ｜ 3　3　－　－ ｜ <u>1 6</u> <u>6 3</u> 3　3 ｜ 3　2　<u>3 2</u> － ｜

　查某囡仔若　嫁著　歹　翁　　　親像一蕊好　花　　插　牛　屎

　Tsa bóo gín á nā kè tiȯh pháinn ang　tshin tshiū tsit luí hó hue tshah gû sái

｜　0　　0　 ｜ <u>6 1</u> <u>2 3</u> 2　－ ｜ <u>5 6</u> <u>6 1</u> 6　－ ⌒ 6　－　－　0 ‖

　　　　　　　　實在真可惜　　　實在真可惜

　　　　　　　　Sit tsāi tsin khó sioh　sit tsāi tsin khó sioh

翁生佮某旦，食飽好相看

CD 30

Ang sing kah bóo tuànn
Tsia̍h pá hó sio khuànn

作　詞：康　原
曲／演唱：張啟文

♩= 106

‖ 2̲3 3　2　-　| 2̲2 3̲3 3　6̇　| 3　3　3　-　| 3　6̲6̇ 3　2̲3 |

歌仔戲　齣　　　緣投囡仔攏　是　演　小　生　　　小　旦是媠　查某

Kua á hì tshut　　ian tâu gín á lóng sī ián sió　sing　　sió tuànn sī suí tsa bóo

| 2　3̲2 -　-　| 3̲3 3̲3 6̇　-　| 6̲6̇ 3　2　3̲2 | 1　6̲1 3　3̲2 |

來　演　　　小生佮小旦　　若是結　翁　某　　緣　投仔配　媠查

Lâi　ián　　　sió sing kah sió tuànn nā sī kiat ang bóo ian tâu á phuè suí tsa

| 3　3̲3 2　-　| 5̲6 5̲6 6　-　| 3̲3 3　0　0　| 2̲3 3̲3 6̇　-　|

某　囡　仔　　予人會欣羨　　所以講　　　翁生佮某旦

Bóo gín　á　　　hōo lâng ē him siān sóo í kóng　　ang sing kah bóo tuànn

| 3̲6 6̲5 3　-　| 5̇　-　6̇　-　‖

食飽好相看

Tsia̍h pá hó sio khuànn

127

二月二，土地公搬老戲

CD 31

Jī gue̍h jī
Thóo tī kong puann lāu hì

作　詞：康　原
曲／演唱：張啟文

♩= 100

‖ 3̲ 3̲ 5 | 3̲ 5̲ 3̲ 5̲ | 0　0 | 6̲ 3̲ 6 | 6̲ 5̲ 5 | 0　0 |

二月二　是頭牙　　　　土地公　做生日

Jī gue̍h jī　sī thâu gê　　　thóo tī kong　tsò senn jit

| 3̲ 6̲ 3 | 1̲ 2̲ 3̲ 2̲ | 2̲ 2̲ 2 | 0　0 | 6̲ 1̲ 6 | 2̲ 3̲ 6 |

這一工　善男女　來還願　　　　有人用　歌仔戲

Tsit tsit kang　siān lâm lú　lâi hîng guān　　ū lâng iōng kua á hì

| 3̲ 6̲ 6 | 2̲ 3̲ 2 | 0　0 | 3̲ 3̲ 3 | 6̲ 6̲ 1 | 3̲ 6̲ 3 |

布袋戲　來答謝　　　所以講　二月二　土地公

Pòo tē hì　lâi tap siā　　sóo í kóng　jī gue̍h jī　thóo tī kong

| 1̲ 6̲ 6 | 0　0 | 3̲ 3̲ 3 | 6̲ 6̲ 1 | 6̲ 3̲ 6 | 5̲ 3̲ 3 |

搬老戲　　　　所以講　二月二　土地公　搬老戲

Puann lāu hì　　　sóo í kóng　jī gue̍h jī　thóo tī kong puann lāu hì

| 5 　－ | 6 　－ ‖

128

扴籃仔假燒金

CD 32

Kuānn nâ á ké sio kim

作　　詞：康　原
曲／演唱：張啟文

♩ = 106

‖ 3 3 1 6 1　－　| 6 6 3 2 2 3　－　| 3　6 1　－　－　| 6 6 2 3 3　2 3 |

較早的社會　　若是去廟燒金　　拜　神　　　　會用籃仔囥　金紙

Khah tsá ê siā huē　nā sī khì biō sio kim　pài sîn　　　ē iōng nâ á khǹg kim tsuá

| 2　3　3　6　| 1　－　3　5 6 | 6 6 3　－　－　| 3 6 6 5 3　5　|

芳　香　佮　蠟　燭　　有　查某　囝　仔　　　想去約會揣　情

Phang hiunn kah là̍h tsik　ū tsa bóo　gín á　　siūnn khí iok huē tshuē tsîng

| 3 5　－　－　－　| 6　6 1 2 3　－　| 3 3 3 2 3　－　| 3　3 3 3　5 6 |

人　　　　　　扴　一個籃仔　　假欲去燒金　　這　叫做扴　籃仔

Lîn　　　　kuānn tsit ê nâ á　ké beh khì sio kim　tse kiò tsò kuānn nâ á

| 6　5　6　－　| 6　－　－　0 ‖

假　燒　金

Ké　sio　kim

做牛愛拖，做人愛磨

CD 33
♩= 100

Tsò gû ài thua
Tsò lâng ài buâ

作　詞：康　原
曲／演唱：張啟文

‖ <u>11</u> <u>61</u> 1 ｜ 6 ｜ 1 － <u>33</u> <u>61</u> 1 ｜ 1 6 3 <u>32</u> ｜ 2 － － － ｜

台灣人　真　認　　命　　攏講運命　　是　天　註　定

Tâi uan lâng tsin līn miā　　lóng kóng ūn miā sī tinn tsù　　tiānn

｜ <u>36</u> 3　<u>61</u> <u>63</u> 1 ｜ <u>61</u> 2　3 ｜ 3 － － － ｜ <u>33</u> 6　<u>35</u> <u>36</u> ｜

你若做　牛　著愛　犁　田　拖　車　　　　若是做　人　著愛

Lí nā tsò gû　tiȯh ài lê tshân thua tshia　　nā sī tsò lâng tiȯh ài

｜ <u>63</u> 5　5　－ ｜ 1　<u>212</u> <u>22</u> <u>23</u> 1 ｜ 6 － － － ｜ <u>33</u> <u>36</u> 3　6 ｜

接受磨　練　　　為　家庭生活來拍　拚　　　　子女細漢愛　疼

Tsiap siū buâ liān uī ka tîng sing uȧh lâi phah piànn　　tsú lú sè hàn ài thiànn

｜ <u>55</u> <u>51</u> <u>56</u> － ｜ 6 － － 0 ‖

大漢著愛晟

Tuā hàn tiȯh ài tshiânn

第一戇，插甘蔗予會社磅

CD 34

Tē it gōng
Tshah kam tsià hōo huē siā pōng

作　詞：康　原
曲／演唱：張啟文

♩ = 106

‖ <u>3 6</u> <u>5 5</u> 5　 6 ‖ <u>6 5</u> － － － ‖ <u>3 6</u> <u>16 1</u> 3　<u>16</u> ‖ 1　 6 　1　 － ‖

日本時代的　政　　府　　　　　鼓勵農民　種 甘 蔗　交　會　社

Jit pún sî tāi ê tsìng hú　　　kóo lē lông bîn tsìng kam tsià kau huē siā

‖ <u>2 2</u> <u>3 2</u> 2　 3 ‖ 3 － － － ‖ <u>3 6</u> <u>2 2</u> 2　 － ‖ <u>6 1</u> <u>2 2</u> <u>3 2</u> <u>6 1</u> ‖

無良心的資　本　　家　　　　　俗價收原料　　會社偷斤兩　予

Bô liông sim ê tsu pún ka　　siòk kè siu guân liāu huē siā thau kin niú hōo

‖ 6　 3 － － ‖ <u>21 2</u> <u>3 2</u> 1　 2　 <u>12</u> － 3　 3 ‖ 0　 　0 ‖

掠　包　　　　農民　抗議嘛無　　效　　　才　講

Liàh pau　　　lông bîn khòng gī mā bô hāu　tsiah kóng

‖ <u>3 6</u> 5　 6　 <u>5 3</u> ‖ 3　 <u>3 5</u> 5 － ‖ 5 － 6 － ‖

第一戇　插　甘 蔗　予　會社磅

Tē it gōng tshah kam tsià hōo huē siā pōng

131

教若會變，狗母攑葵扇

CD 35

♩ = 100

Kà nā ē pinn
Káu bú giâ khuê sínn

作　詞：康　原
曲／演唱：張啟文

‖ 3̲1̲ 6 1 6̲1̲ 2̲3̲ | 2̲3̲ 5　6　-　| 3̲6̲ 3̲3̲ 2　-　| 2̲3̲ 5　6　-　|

世間人　有的真正　戀　戀　戀　　　個性閣固執　　　直　直　直

Sè kan lâng ū ê tsin tsiànn gōng gōng gōng kò sìng koh kòo tsip　tit　tit　tit

| 3̲5̲ 3　6̲6̲5̲ | 5　3　6　-　| 3̲3̲ 6̲1̲ 6̲6̲ 3̲2̲ | 3　3　6　-　|

實在是　歹教示　無　藥　醫　　　這款人　若有法度　去　改　變

Si̍t tsāi sī pháinn kà sī bô io̍h　i　　　tsit khuán lâng nā ū hua̍t tōo khì kái pinn

| 3̲3̲ 6̲6̲ 1 | 1̲6̲ | 5　3　6　-　| 6　-　-　0　‖

狗母嘛會攑　葵扇　來　搧　風

Káu bú mā ē gia̍h khuê sìnn lâi ia̍t hong

賣茶講茶芳，賣花講花紅

CD 36

Buē tê kóng tê phang
Buē hue kóng hue âng

作　詞：康　原
曲／演唱：張啟文

♩ = 106

‖ 3　3 2 6　6　│ 2　2　3 2 －　│ 3　3　3 2 －　│ 5　6　6　－ │

世　間的代　誌　　隨人　講　　好　佮　歹　　在　心　內

Sè　kan ê tāi tsì　suî lâng kóng　hó kah pháinn　tsāi sim lāi

│ 6　－　－　－　│ 3　2 2 6　6　│ 1　－　2　3 │ 6　1　6　3 │

講　真話上　實　在　　生　理　人　　食　喙

Kóng tsin uē siōng sit tsāi　sing lí　lâng　tsiàh tshuì

│ 3 2 －　－　－　│ 6 6 1　3 2 3　－ │ 3 6　6 6 3 5 － │ 6 3 3 3　3　－ │

水　　　賣茶　講茶芳　　賣花講花紅　　賣瓜講瓜甜

Suí　　buē tê kóng tê phang buē hue kóng hue âng buē kue kóng kue tinn

│ 3 6　6 1　6 3　3 3 │ 5 5　6 5 6　－ │ 6　－　－　0 ‖

閣有人　袂生攏總　牽拖厝　邊

Koh ū lâng buē sinn lóng tsóng khan thua tshù pinn

133

有錢食鯰，無錢免食

CD 37

♩ = 100

Ū tsînn tsiàh bián
Bô tsînn bián tsiàh

作　詞：康　原
曲／演唱：張啟文

‖ 3̲3̲ 6̲1̲ － － | 3̲6̲ 3̲3̲ 3 1 | 2 － － － | 1̲1̲ 1̲2̲ 2̲3̲ 2 |

討海人　　　撊是靠天　食　飯　　　　定定掠無魚　仔

Thó hái lâng　lóng sī khò thinn tsiàh pn̄g　　tiānn tiānn liàh bô hî á

| 1̲3̲ 3 2 － | 6 6̲1̲ 6 6 | 2̲6̲ 6 2̲3̲ 3̲2̲ | 5̲6̲ 6 1 － |

日子歹　度　　想　無　步　數　真是　　鹹水潑面　有食無　剩

Jit tsí pháinn tōo　siūnn bô pōo sòo　tsin sī kiâm tsuí phuah bīn ū tsiàh bô sīn

| 1 － － － | 3̲3̲ 6 3̲3̲ 3 | 3̲5̲ － － － | 1 3̲3̲ 3 3 |

　　　　　有一工　若是有　　錢　　　著　趕緊買　鯰

　　　　　Ū tsit kang nā sī ū　tsînn　　tiòh kuánn kín bué bián

| 6̲1̲ 2 2 － | 2 1̲2̲ 2̲2̲ 2 | 1̲1̲ 1̲1̲ 6 － | 6 － － 0 ‖

魚　來　食　　無　錢　的時陣　　啥物撊免食

Hî　lâi tsiàh　bô tsînn ê sî tsūn　siánn mih lóng bián tsiàh

大樹蔭宅，老人蔭家

CD 38

♩ = 106

Tuā tshiū ìm theh
Lāu lâng ìm ke

作　詞：康　原
曲／演唱：張啟文

‖ 6　6̲3̲5　6 ｜ 5　6　5　－ ｜ 3　1̲6̲3̲3　－ ｜ 3　1　6̲1　－ ｜

古　早　田　庄　的　厝　宅　　種　真　濟　竹　仔　　做　牆　圍

Kóo tsá tshân tsng　ê　tshù theh　　tsìng tsin tsē tik á　　tsò tshiûnn uî

｜ 6̲6̲3　6　1 ｜ 2　6　3　－ ｜ 3̲3̲3　－　－ ｜ 6̲1̲3　2　－ ｜

嘛　也　種　大　樹　來　擋　風　　所　以　講　　大　樹　蔭　宅

Mā iā tsìng tuā tshiū lâi tòng hong　　sóo í kóng　　tuā tshiū ìm theh

｜ 6̲1̲6̲6̲1　6 ｜ 3̲6̲3　2　－ ｜ 3　6　3　2 ｜ 3̲6̲3　5　5̲6 ｜

人　若　有　年　歲　　較　袂　出　外　　守　佇　厝　內　　才　會　講　老　人

Lâng nā ū nî huè　　khah buē tshut guā siú tī tshù lāi　　tsiah ē kóng lāu lâng

｜ 1　1　－　－ ｜ 1　－　－　0 ‖

蔭　家

Ím　ke

甘願做牛，免驚無犁通拖

CD 39

♩ = 100

Kam guān tsò gû
Bián kiann bô lê thang thua

作　詞：康　原
曲／演唱：張啟文

‖ 5̲5̲ 3̲5̲ 5　3　| 5　－　6̲5̲ 3̲5̲ | 6　6　3　－　| 6̲3̲ 3　6̇·　1̇ |

台灣人　真　認　命　　透風落雨　攏　愛　拚　　上山剉　柴

Tâi uân lâng tsin līn miā　　thàu hong loh hōo lóng ài piànn tsiūnn suann tshò tshâ

| 6̇·　6̲1̲̇ 1̇　6̲1̲̇ | －　－　6̇·　6̲1̲̇ | 6̲1̲̇ 1̇　3　3　| 3　2　3　－　|

落　田　耕　園　　掠　魚　　毋驚　海　水　冷　酸　酸

Loh tshân king hn̂g　　liàh hî　　m̄ kiann hái tsuí　líng sng sng

| 2̲3̲ 3̲6̲ 2　2　| 2　－　－　－　| 3̲3̲ 1　6̲1̲̇ 6̲6̲̇ | 0　0　|

枵飢失頓無　人　問　　　這款精　神　著是

Iau ki sit tǹg bô lâng mn̄g　　tsit khuán tsing sîn tiòh sī

| 5̲3̲ 6　3̲5̲ －　| 6̲5̲ 5　3̲5̲ 5　| 6　－　－　－　| 6　－　－　0　‖

甘願做　牛　　　免驚無　犁　通　拖

Kam guān tsò gû　　bián kiann bô lê thang thua

位布店入去，對鹽館出來

Uì pòo tiàm jip khì
Tuì iâm kuán tshut lâi

CD 40

作　詞：康　原
曲／演唱：張啟文

♩= 106

‖ 5　3　6̲3 3　| 6̲5 − − − | 2̲1 1̲3 2　− | 6̲6 6̲3 2　− |

行　入　布店內　　底　　　　新布有染料　　會予目睭澀

Kiânn jip pòo tiàm lāi té　　　sin pòo ū ní liāu　　ē hōo bak tsiu siap

| 2　3　3　6 | 6̇　1　− − | 5̲3 6　6̲5 − | 6　6̲3 5　3 |

鹽　館攏是　　鹹　　　　人若講　你　　位　布店入　去

Iâm kuán lóng sī kiâm　　　lâng nā kóng lí　　uì pòo tiàm jip khì

| 3　2̲3 1　6 | 6̲6 3　3̇　2 | 5̲6 1　6　− | 3̲5 6　5　− |

對　鹽館出　來　　就是講　你　　鹹　閣　澀　　鹹　閣　澀

Tuì iâm kuán tshut lâi tiō sī kóng lí　　kiâm koh siap　　kiâm koh siap

| 5　6̲5 6　− | 6　− − 0 ‖

誠　凍　霜

Tsiânn tàng sng

逗陣來唱囡仔歌 V ——台灣俗諺篇／康原文；張啟文曲；
許芷婷繪圖 . —— 初版 . —— 臺中市：晨星 , 2018.01
面；公分 . ——（小書迷；020）

ISBN　978-986-443-374-2（平裝附 CD）
1. 兒歌　2. 歌謠　3. 台語
913.8　　　　　　　　　　　　　　　106020452

小書迷　020

逗陣來唱囡仔歌 V ——台灣俗諺篇

作者	康　原
譜曲	張啟文
主編	徐惠雅
台語標音	謝金色
繪圖	許芷婷
美術設計	林姿秀

創辦人	陳銘民
發行所	晨星出版有限公司
	台中市 407 工業區 30 路 1 號
	TEL：04-23595820 FAX：04-23550581
	行政院新聞局局版台業字第 2500 號
法律顧問	陳思成律師
初版	西元 2018 年 01 月 06 日

總經銷	知己圖書股份有限公司
	台北　台北市 106 辛亥路一段 30 號 9 樓
	TEL：（02）23672044 ／ 23672047　FAX：（02）23635741
	台中　台中市 407 工業區 30 路 1 號
	TEL：（04）23595819 FAX：（04）23595493
	E-mail：service@morningstar.com.tw
	網路書店 http://www.morningstar.com.tw
郵政劃撥	15060393
戶名	知己圖書股份有限公司

定價 350 元
ISBN：978-986-443-374-2
Published by Morning Star Publishing Inc.
Printed in Taiwan

廣告回函
台灣中區郵政管理局
登記證第 267 號
免貼郵票

407
　台中市工業區 30 路 1 號
晨星出版有限公司

更方便的購書方式：

(1) 網站：http://www.morningstar.com.tw
(2) 郵政劃撥　帳號：15060393
　　　　　　戶名：知己圖書股份有限公司
　　請於通信欄中註明欲購買之書名及數量
(3) 電話訂購：如為大量團購可直接撥客服專線洽詢

◎ 如需詳細書目可上網查詢或來電索取。
◎ 客服專線：04-23595819#230　傳真：04-23597123
◎ 客戶信箱：service@morningstar.com.tw